U0077141

毫不費力
就能快速完成！

超高速
設計法則

Power Design Inc. 著

瑞昇文化

前言

雖然有些唐突，但大家不覺得「快速食譜」這種東西真的很厲害嗎？
像是透過「不使用菜刀！」、「有微波爐就能做！」等簡單且步驟少的工序就能完成，還有初學者也好、不擅長烹飪的人也好、小朋友也好，竟然可以讓大家都能輕輕鬆鬆地做出料理……

真是幫了大忙了！

當然，如果和那些耗費時間與精力去烹調出來的正統料理相比，味道想必會差了一些。
話雖如此，能夠徹底經由學習來讓自己累積知識、還有辦法騰出時間來修習技術的人，應該也算是少數派吧。
要是能夠快樂地迅速完成讓人覺得「就是這種感覺」的成果，相信沒有人不會因此感到開心的。
就在這個時候，筆者察覺到了一件事。該不會，設計也是同樣的情況嗎……？

基於這個緣由，本書就此誕生了。
只需要照著食譜去製作，無論是誰都能在短時間內完成「就是這種感覺」的設計！
為此我們下了些工夫，編寫出即使運用的素材或資訊量有所差異，但還是盡可能符合更多條件的「設計食譜」。
內容中也收錄了就算知識或技術有待加強，但依然能讓各位盡可能輕鬆完成的訣竅以及重點。
此外，也為大家準備了在「想要稍微來點變化」的時候使用的大量創意「調味變化」。
還沒結束呢，在本書的最後更集結了配色×字型的組合範例集，希望各位務必要嘗試活用看看喔！

如果各位在設計的時候遭遇的所有煩惱，都能經由本書食譜的運用、讓大家感受到「即使沒那麼費力也能迅速地完成！」的話，相信沒有什麼能比這件事更讓我們感到欣喜的！

本書的閱讀方式

食譜標題的頁面

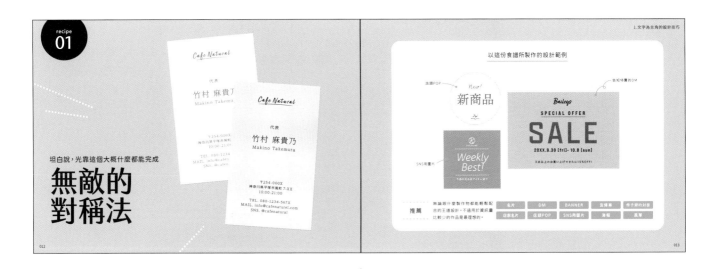

刊載食譜的名稱,並挑選出用這份食譜來製作的1款設計案例。

刊載幾款同樣根據這份食譜來製作,但是在尺寸、內容、風格等方面都和收錄於左頁的例子有所不同的設計。同時也藉由短語和關鍵字標籤來介紹建議採用的製作物,或者是作為反例、不適合這份食譜的製作物,還請務必作為參考。

本書的閱讀方式

基本食譜的頁面

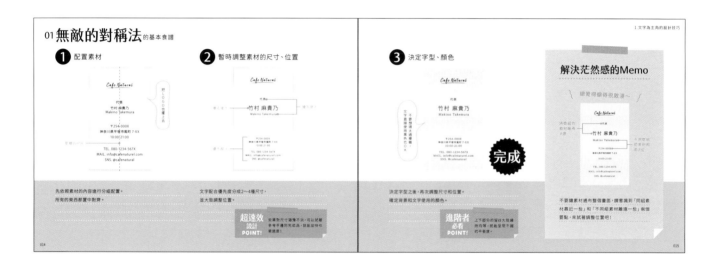

以最少3個步驟、最多也僅有6個步驟的方式，解說設計的具體進行方式（食譜）。「超速效設計POINT！」會說明縮短時間的技巧或出色的節省工序方法；「進階者必看POINT！」則是會介紹讓人能夠簡單地展現出「就是這種感覺」的訣竅。

偶爾登場的「解決茫然感的Memo」，會示範雖然照著食譜進行卻讓人覺得無法妥善完稿等經常遇到的「茫然事例」，同時提供解決這個問題的方法。

調味變化的頁面

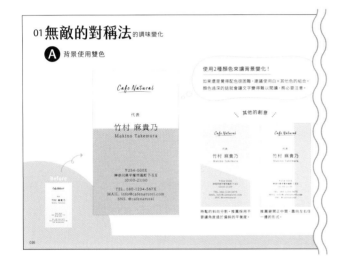

將每一種依循基本食譜進行的設計分別衍生出4～6款變化（調味）方案來做介紹。即使設計的基礎是相同的，根據調味方式的變動也會讓樣貌截然不同，希望大家務必要盡情嘗試。將複數的調味方式加以組合也是沒問題的！

Section4 超速效設計套組

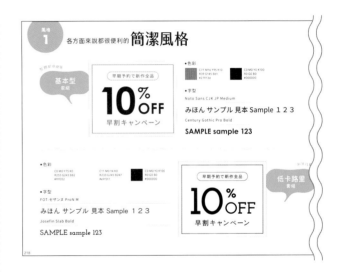

可在覺得煩惱時確認配色×字型的組合模式（設計套組）。將「簡潔」、「商業」等風格分頁收錄，讓各位能夠從自己想營造的氣圍去進行反查。本書所介紹的字型全部都是由Adobe Fonts所提供（截至2022年4月的資料）。

目次

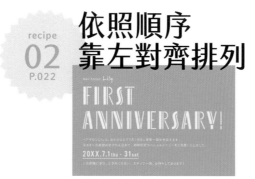
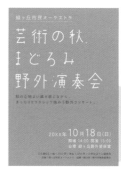
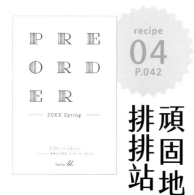
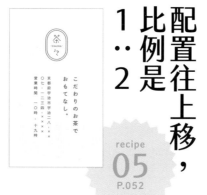
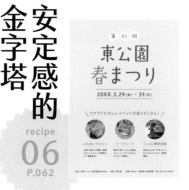

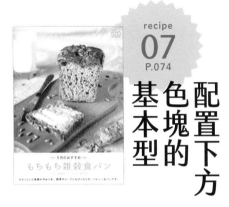

recipe
07
P.074

配置下方色塊的基本型

NEW OPEN!

20XX.4.28(sat)

側邊色塊

進擊的

recipe
08
P.084

recipe
09
P.094

周遭的留白

時髦的溢出

recipe
10
P.104

滿版照片！

recipe
11
P.114

recipe
12
P.124

中意的偏好

目次

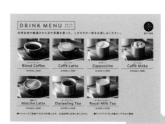

三等分配置

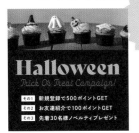

recipe 16
P.166

形報式紙的

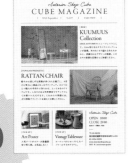

recipe 20
P.206

 1 P.218 簡潔風格

 2 P.220 商業風格

 3 P.222 正式風格

 4 P.224 雅緻風格

 5 P.226 自然風格

 6 P.228 女性風格

 7 P.230 流行風格

 8 P.232 時尚風格

 9 P.234 休閒風格

 10 P.236 和風風格

目次

注意事項

於本書範例中出現的商品或店鋪名稱、委託人名、地址等皆為虛構。

關於字型

於「Section4 超速效設計套組」所介紹的Adobe Fonts的字型，截至本書日文版的製作時間2022年4月仍可使用。因為由Adobe Fonts所提供的字型有變更的可能，若是無法找到對應的字型，還請讀者選擇其他的字型來代替。

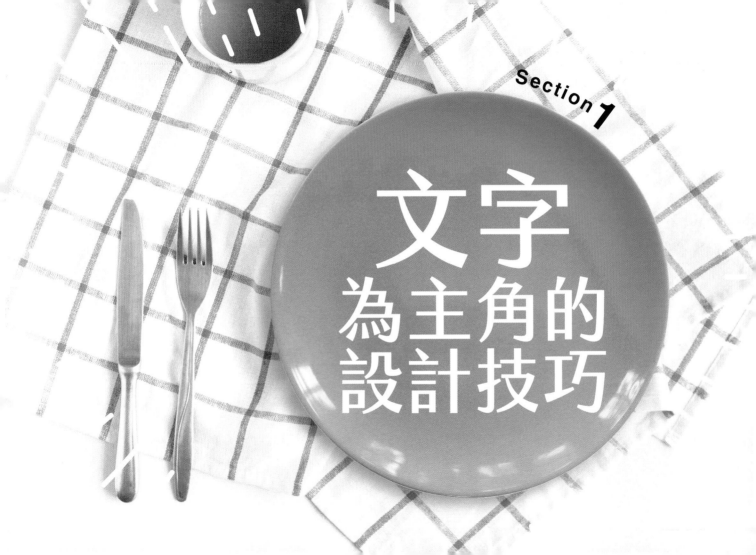

Section 1

文字
為主角的
設計技巧

Cafe Natural

代表

竹村 麻貴乃

Makino Takemura

〒254-000X
神奈川県平塚市風町

10:00-21:00

TEL. 080-1234

MAIL. info@cafen

SNS. @cafen

Cafe Natural

代表

竹村 麻貴乃

Makino Takemura

〒254-000X
神奈川県平塚市風町 7-XX
10:00-21:00

TEL. 080-1234-567X
MAIL. info@cafenaturel.com
SNS. @cafenatural

坦白說，光靠這個大概什麼都能完成

無敵的
對稱法

以這份食譜所製作的設計範例

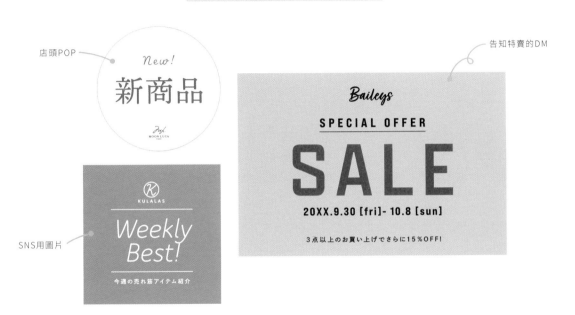

店頭POP

new!
新商品
MOON LUCA

告知特賣的DM

Baileys
SPECIAL OFFER
SALE
20XX.9.30 [fri] - 10.8 [sun]
3点以上のお買い上げでさらに15%OFF!

SNS用圖片

KULALAS
Weekly
Best!
今週の売れ筋アイテム紹介

推薦

無論跟什麼製作物都能輕鬆配合的王道設計。不過用於資訊量比較少的作品是最理想的。

名片	DM	BANNER	宣傳單	冊子類的封面
店家名片	店頭POP	SNS用圖片	海報	菜單

01 無敵的對稱法 的基本食譜

① 配置素材

把LOGO也擺上去

整體的中央

② 暫時調整素材的尺寸、位置

優先度①　優先度②

優先度③

先依照素材的內容進行分組配置。
所有的東西都置中對齊。

文字配合優先度分成2～4種尺寸，
並大致調整位置。

超速效
設計
POINT!

如果對尺寸猶豫不決，可以試著參考手邊的完成品，就能加快作業速度！

③ 決定字型、顏色

Cafe Natural

代表

竹村 麻貴乃
Makino Takemura

〒254-000X
神奈川県平塚市風町 7-XX
10:00-21:00

TEL. 080-1234-567X
MAIL. info@cafenaturel.com
SNS. @cafenatural

不要想得太過複雜，文字直接使用黑色也OK

完成

決定字型之後，再次調整尺寸和位置。
確定背景和文字使用的顏色。

解決茫然感的Memo

總覺得顯得很散漫～

Cafe Natural

代表

竹村 麻貴乃

Makino Takemura

〒254-000X

神奈川県平塚市風町 7-XX

10:00-21:00

TEL. 080-1234-567X

MAIL. info@cafenaturel.com

SNS. @cafenatural

同群組的素材離得太遠

不同群組的素材相距太近

不要讓素材遍布整個畫面，請意識到「同組素材靠近一些」和「不同組素材離遠一些」兩個要點，來試著調整位置吧！

01 無敵的對稱法 的調味變化

 A 背景使用雙色

Cafe Natural

代表

竹村 麻貴乃
Makino Takemura

〒254-000X
神奈川県平塚市風町 7-XX
10:00-21:00

TEL. 080-1234-567X
MAIL. info@cafenaturel.com
SNS. @cafenatural

Before

使用2種顏色來讓背景變化！

如果還是覺得配色很困難，建議使用白×其他色的組合。
顏色過深的話就會讓文字變得難以閱讀，務必要注意。

其他的創意

Cafe Natural

代表

竹村 麻貴乃
Makino Takemura

〒254-000X
神奈川県平塚市風町 7-XX
10:00-21:00

TEL. 080-1234-567X
MAIL. info@cafenaturel.com
SNS. @cafenatural

時髦的斜向分割。推薦採用不
要讓角度過於偏斜的平衡度。

Cafe Natural

代表

竹村 麻貴乃
Makino Takemura

〒254-000X
神奈川県平塚市風町 7-XX
10:00-21:00

TEL. 080-1234-567X
MAIL. info@cafenaturel.com
SNS. @cafenatural

推薦避開正中間、靠向左右任
一邊的形式。

 三明治

Cafe Natural

代表

竹村 麻貴乃
Makino Takemura

〒254-000X
神奈川県平塚市風町 7-XX
10:00-21:00

TEL. 080-1234-567X
MAIL. info@cafenaturel.com
SNS. @cafenatural

在兩側加入顏色就能更顯華麗！

這一款同樣是選擇簡單配色也無妨的事例。
統一左右兩邊的寬度是很重要的關鍵！

Before

其他的創意

Cafe Natural

代表

竹村 麻貴乃
Makino Takemura

〒254-000X
神奈川県平塚市風町 7-XX
10:00-21:00

TEL. 080-1234-567X
MAIL. info@cafenaturel.com
SNS. @cafenatural

只用線條去表現也OK。採用
針縫線風格的話就能營造自然
的氣氛。

Cafe Natural

代表

竹村 麻貴乃
Makino Takemura

〒254-000X
神奈川県平塚市風町 7-XX
10:00-21:00

TEL. 080-1234-567X
MAIL. info@cafenaturel.com
SNS. @cafenatural

三明治風格的上下配置版本。
採用和緩的波浪線也讓成品
顯得更可愛了。

 俐落的框架

繞一圈圍起來，塑造出俐落印象！

隨著粗細的不同也會讓印象為之一變，可以多方嘗試！
文字請不要與框線太過接近。

其他的創意

使用兩條粗細不同的線就能營造
出嚴謹的古典氛圍。

使用小圓點會變得很可愛、大圓點
則會帶來流行的印象。

Before

 插畫框架

與對稱格式的契合度絕佳！

使用自己喜愛、與印象相符的插畫來進行裝飾。
這種風格也要避免文字重疊或太過靠近框架。

•°·.·°·. **其他的創意** ·°·.·°·•

使用多彩多姿的插畫，這時的文字
和背景就建議要簡單一些。

根據選用的插畫風格差異，氣氛也
會產生明顯的變化。

Before

 E 作為強調重點的框線文字

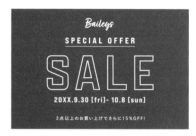

如果背景使用較深的色調，文字就統一成白色。能呈現出對比感，非常推薦。

Baileys

SPECIAL OFFER

SALE

20XX.9.30 [fri]- 10.8 [sun]

3点以上のお買い上げでさらに15%OFF!

框線與顏色稍微偏移一些，就能提升時尚感！但過度偏移會妨礙閱讀，還請斟酌的調整。

其他的創意

不僅高雅還很時髦！

重點運用能簡潔顯現時下風潮的框線文字，即為鐵則。若框線過粗不僅讀起來吃力還顯得俗氣，務必要留意。

Before

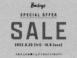

 時髦的標籤

SPECIAL OFFER

SALE

20XX.9.30 [fri]- 10.8 [sun]

3点以上のお買い上げでさらに15％OFF!

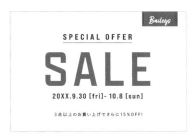

標籤位置靠右也OK。加上點狀虛線塑造成針縫線風格也能提升氣氛。

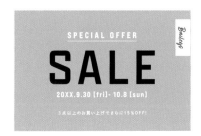

如果想要讓設計多一點玩心,也有大膽地把標籤轉成橫向這種方法。

Before

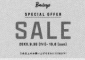

光是這麼做就能一口氣展現高手的層次!

以標籤風格呈現LOGO或一句短語。
因為定位就只是裝飾用,請不要配置長文或是重要情報。

來吧，請靠向左邊、開始照順序排列～

依照順序靠左對齊排列

Hair Salon Lily

FIRST ANNIVERSARY!

ヘアサロンLilyは、おかげさまで7月15日に開業一周年を迎えます。
皆さまへの感謝の気持ちを込めて、期間限定スペシャルメニューをご用意いたしました。

20XX.7.1thu - 31sat

この期間にぜひ、ご予約ください。スタッフ一同、お待ちしております！

以這份食譜所製作的設計範例

徵才海報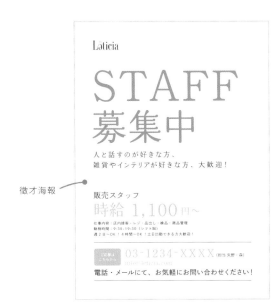

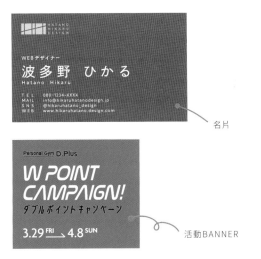

名片

活動BANNER

推薦　容易讓廣大群眾接受的基礎設計形式，無論跟什麼樣的製作物都很好搭配。

名片	DM	BANNER	宣傳單	冊子類的封面
店家名片	店頭POP	SNS用圖片	海報	

02 依照順序靠左對齊排列 的基本食譜

① 配置素材

這裡擺上LOGO

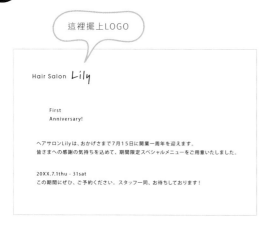

② 對齊素材

基準線　　4個邊寬度均等

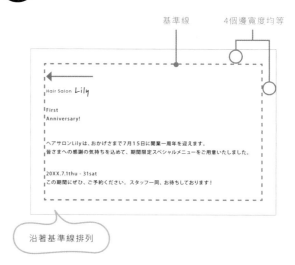

沿著基準線排列

先依照素材的內容進行分組配置。

超速效設計 POINT! 如果無法決定順序，可試著將重要度較高的資訊由上方開始排列。

因為想要讓周圍4個邊保持均等的留白，
所以暫時先配置作為基準的框線。
全部的素材都靠左對齊，緊緊貼著基準線的邊緣來配置。

❸ 暫時調整素材的尺寸、位置

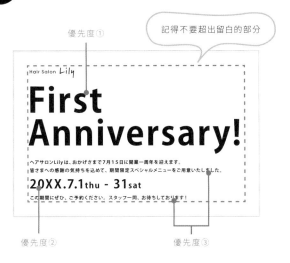

優先度①

記得不要超出留白的部分

優先度②

優先度③

❹ 決定字型、顏色

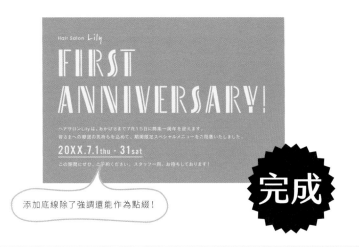

添加底線除了強調還能作為點綴！

完成

文字配合優先度分成2～4種尺寸，
並大致調整位置。

超速效設計 POINT!
文字資訊較多的場合，即使不勉強把尺寸控制在4種以內也沒有關係。

決定字型之後，再次調整尺寸和位置。
消除基準線，確定背景和文字使用的顏色。

進階者必看 POINT!
只要使用僅聚焦於主角文字的字型，華麗感和注目度都會提升！

02 依照順序靠左對齊排列的調味變化

 A 只在右側添加裝飾

其他的創意

Hair Salon Lily

FIRST
ANNIVERSARY!

ヘアサロンLilyは、おかげさまで7月15日に開業一周年を迎えます。
皆さまへの感謝の気持ちを込めて、期間限定スペシャルメニューをご用意いたしました。

20XX.7.1thu - 31sat

この期間にせひ、ご予約ください。スタッフ一同、お待ちしております！

Before

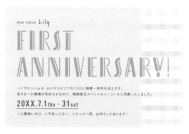

很推薦大家透過顏色和圖案來展現季節感。
淡藍色×黃色帶來了初夏的印象。

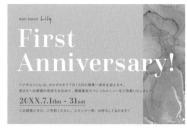

置入紋理圖像就更能展現行家風範。統一成
相同色系會更容易融合。

只裝飾右側的部分，平衡度絕佳

建議範圍擴及到稍微接觸到部分文字的程度。
不過，請務必記得要確認文字會不會變得難閱讀。

026

B 清爽的白底模式

Hair Salon Lily

FIRST
ANNIVERSARY!

ヘアサロン Lily は、おかげさまで7月15日に開業一周年を迎えます。
皆さまへの感謝の気持ちを込めて、期間限定スペシャルメニューをご用意いたしました。

20XX.7.1thu **- 31**sat

この期間にぜひ、ご予約ください。スタッフ一同、お待ちしております！

Before

使用白底就不容易顯得雜亂無章！

背景的圖案部分選擇了比文字還要淡的顏色。
過多的顏色會增加作業困難度，建議挑選1～2色即可。

其他的創意

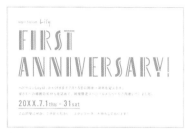

如果選用單色圖案，也可試著體驗背景用色與文字顏色搭配組合的樂趣。

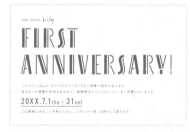

若是圖案顏色達到3種以上，只要使用淺色並且縮小圖案，就不會和文字產生衝突感。

02 依照順序靠左對齊排列的調味變化

 文字的底色標記

其他的創意

Personal Gym D.Plus

W POINT
CAMPAIGN!
ダブルポイントキャンペーン

3.29 FRI → 4.8 SUN

Personal Gym D.Plus

W POINT
CAMPAIGN!
ダブルポイントキャンペーン

3.29 FRI → 4.8 SUN

用漸層色來搭配運動風的印象，呈現的效果超帥氣！

Personal Gym D.Plus

W POINT
CAMPAIGN!
ダブルポイントキャンペーン

3.29 FRI → 4.8 SUN

試著將底色標記的寬度減半，就能帶給人躍動感的印象。

Before

Personal Gym D.Plus
W POINT
CAMPAIGN!
ダブルポイントキャンペーン
3.29 FRI → 4.8 SUN

靠緊密吻合的底色標記展現時尚感！

像是要標記出主要文字般鋪上長方形底色來強調。
如果有多行要處理，長方形的左側一定要對齊排列！

D 讓安定感暴增的線條

W POINT CAMPAIGN!
ダブル ポイント キャンペーン

3.29 FRI → 4.8 SUN

如果選用與背景色對比較強的顏色，便能一口氣聚焦。

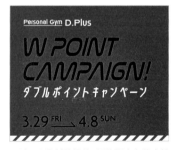

吸引目光的斜線設計。因為限定在狹窄範圍，所以不會過於突兀，存在感也是恰到好處。

Before

只要在下端加上這個就能立即聚焦！

從文字使用的顏色中選用相同顏色就不會失誤。
如果空間比較狹窄的場合，稍微把文字往上拉也OK。

02 依照順序靠左對齊排列 的調味變化

E 前端的線條

WEBデザイナー

波多野　ひかる
Hatano　Hikaru

TEL　080-1234-XXXX
MAIL　info@hikaruhatanodesign.jp
SNS　@hikaruhatano_design
WEB　www.hikaruhatano.design.com

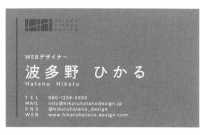

線條較粗會帶來強勁的印象、線條較細會營造時髦的印象。

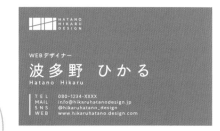

只在下方的文字群加上前端線條的變化版本。

靠1條線塑造整齊的印象！

將線條配置在讓左方留白較少的位置，
文字和LOGO都靠左對齊，但位置稍微再往右一點。

Before

 點綴的英文

STAFF
募集中 *Welcome!*

Before

‥‥ 其他的創意 ‥‥

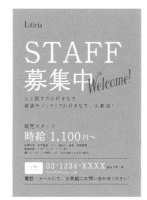

刻意使用醒目的顏色，一口氣吸
引觀者的視線！

選用手寫風格的字型，營造出親
民的氣氛。

對角的
平衡感

只要配置在左上和右下就非常有味道

緑ヶ丘市民オーケストラ

芸術の秋、
まどろみ
野外演奏会

秋の心地よい風を感じながら、
まったりとクラシック味わう野外コンサート。

20XX年 **10**月**18**日(日)
開場 14:00 開演 15:00
会場 緑ヶ丘野外音楽堂

【入場料】一般 1,700 円 / 学生 1,000 円 / 小学生以下入場無料
主催：緑ヶ丘市民オーケストラ　協賛：横川市 / 横川市教育委員会

以這份食譜所製作的設計範例

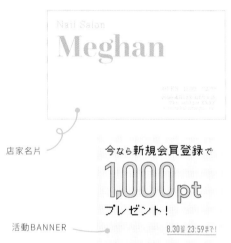

店家名片

活動BANNER

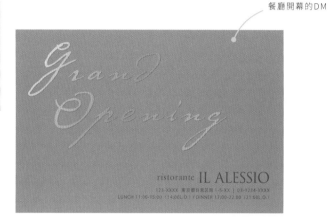

餐廳開幕的DM

推薦

明確地將想放的資訊區分出「主角」和「配角」2個群組就能完成的設計形式。

| 名片 | DM | BANNER | 宣傳單 | 冊子類的封面 |
| 店家名片 | 店頭POP | SNS用圖片 | 海報 |

03 **對角的平衡感** 的基本食譜

❶ 配置素材

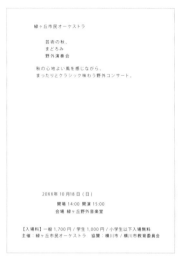

❷ 對齊素材

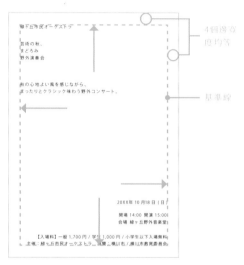

4個邊要
留均等

基準線

標題等主角素材擺在上面、詳細資訊等配角素材放在下面，
各自分出群組後再配置。

超速效設計 POINT！ 如果感到猶豫就先暫時分配到任一邊，可以到了步驟③再來視平衡感移動調整。

因為想要讓周圍4個邊保留均等的留白，
所以暫時先配置作為基準的框線。
上方的素材靠左對齊、緊貼著基準線的左上區塊；
下方的素材靠右對齊、緊貼著基準線的右下區塊。

❸ 暫時調整素材的尺寸、位置

> 盡量讓字體大一點！

緑ヶ丘市民オーケストラ

芸術の秋、まどろみ野外演奏会

秋の心地よい風を感じながら、
まったりとクラシック味わう野外コンサート。

20XX年 **10**月**18**日（日）
開場 14:00 開演 15:00
会場 緑ヶ丘野外音楽堂

【入場料】一般 1,700 円 / 学生 1,000 円 / 小学生以下入場無料
主催：緑ヶ丘市民オーケストラ 協賛：柵川市 / 柵川市教育委員会

❹ 決定字型、顏色

> 嘗試運用可令人意識到季節感的顏色

緑ヶ丘市民オーケストラ

芸術の秋、まどろみ野外演奏会

秋の心地よい風を感じながら、
まったりとクラシック味わう野外コンサート。

20XX年 **10**月**18**日（日）
開場 14:00 開演 15:00
会場 緑ヶ丘野外音楽堂

【入場料】一般 1,700 円 / 学生 1,000 円 / 小学生以下入場無料
主催：緑ヶ丘市民オーケストラ 協賛：柵川市 / 柵川市教育委員会

完成

上方群組與下方群組內的文字，
各自都配合優先度分成2～4種尺寸，
並大致調整位置。

**進階者
必看
POINT!**
明確地營造出任誰都能
輕易理解的尺寸差異，就
能顯現強弱感。

決定字型之後，再次調整尺寸和位置。
消除基準線，確定背景和文字使用的顏色。

03 **對角的平衡感**的調味變化

A 縱橫MIX

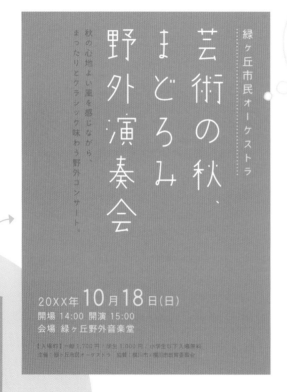

Before

主角素材使用縱書就能產生雅緻感！

這個案例把對齊位置換成右上和左下。
因為西方文字的縱書難度高，建議使用假名與漢字！

::: 其他的創意 :::

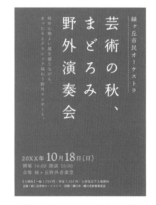

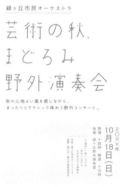

想要強調和風氣息的話，推薦各位使用明朝體。

配角素材也可以選擇縱書。但這種場合，建議對齊位置維持主角左上、配角右下的版本。

Ⓑ 悠閒的徒手繪製感

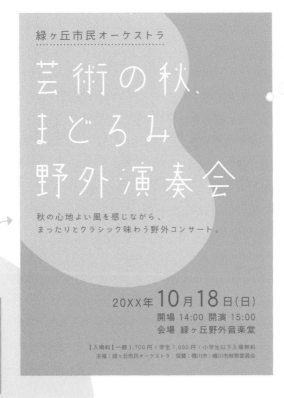

Before

徒手繪製也是一種韻味！

像是要刻意讓區塊形狀歪斜、緩～緩地畫出曲線。
文字超出區塊範圍也不要緊，不如說這樣反而顯得更加自然，非常推薦。

∴ 其他的創意 ∴

如果對配色感到猶豫，建議橢圓和背景分別使用同色系的深淺版本即可。

如果要增加區塊，請跟文字一樣配置在對角線的位置上。

C 半透明四角形

Nail Salon

Meghan

OPEN 11:00 - 22:00
渋谷区南町1-2-X QTビル2F
TEL 03-1234-XXXX
www.nailsalon.meghan.com

Before

催生出高雅又帶有透明感的印象!

四角形的尺寸可以抓得比文字範圍更寬廣一些。
重點在於要讓2個四角形稍微重疊。

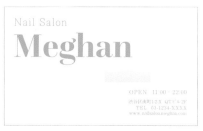

整體都選用冷色系來呈現,營造出一種清爽沁涼
的感覺。

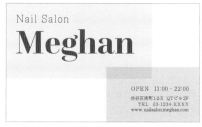

如果想要加上背景色,只要讓某一個四角形使用
較淡的顏色就不太會失敗。

D 附屬資訊圓標

今なら**新規会員登録**で
1,000pt
プレゼント！

8.30 SUN
23:59まで！

今なら**新規会員登録**で
1,000pt
プレゼント！

8.30 SUN
23:59まで！

選用與背景色差異較大的顏色，就能成為顯眼的重點，非常推薦。

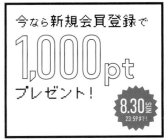

今なら**新規会員登録**で
1,000pt
プレゼント！

8.30 SUN
23:59まで！

想要讓訊息更醒目的話，為圓標加上鋸齒狀會很有效。引人注目度大幅提升！

Before

今なら**新規会員登録**で
1,000pt
プレゼント！

8.30は 23:59まで！

將附屬訊息都放到圓標裡，作為強調的重點！

推薦在附屬資訊較少的場合使用。
如果圓標稍微超出留白的部分也是沒問題的！

03 對角的平衡感 的調味變化

 E 俏皮的斜向配置

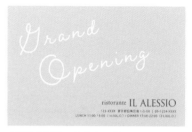

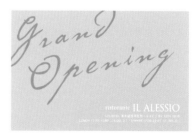

其他的創意

字型部分絕對要推薦容易搭配斜向配置的手寫體。筆畫較細的話能展現女性的氣質。

宛如大膽進行特寫似地將文字擴大,就能成為帶有戲劇性與衝擊感的設計。

Before

明明只是稍微偏斜卻顯得別有意趣!

偏斜10~15°左右即可。就算稍微超出留白範圍也無妨。
不過文字數太少的話會不太美觀,請務必留心。

F 逆對角裝飾

Grand Opening

ristorante IL ALESSIO

123-XXXX 東京都目黒区南 1-5-XX ｜ 03-1234-XXXX
LUNCH 11:00-15:00（14:00L.O.）/ DINNER 17:00-22:00（21:00L.O.）

Before

抽象的線條帶給人成熟又洗鍊的印象。字型也選擇了配合氣氛的類型。

背景色使用協調的顏色，就能自然地抑制背景的醒目度，形成恰到好處的存在感。

在右上與左下進行裝飾，讓設計更華麗！

以不要太靠近文字的程度稍微做點裝飾。絕對要避免將留白填得太滿的過度裝飾。

PREORDER

—— 20XX Spring ——

3.15fri ▷ 24sun
Stella U. 南青山店限定 プレオーダー WEEK

Stella U.

固執地嚴守橫向的文字數量

頑固地
排排站

以這份食譜所製作的設計範例

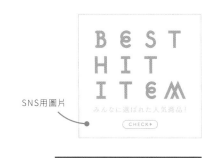

SNS用圖片

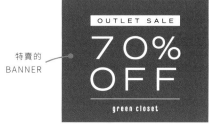

特賣的
BANNER

商店街的活動宣傳單

推薦 如果相較於容易閱讀還更重視衝擊感和設計性的話，就可以選擇這個風格。

| DM | BANNER | 宣傳單 | 冊子類的封面 |
| SNS 用圖片 | 海報 |

04 **頑固地排排站**的基本食譜

❶ 配置素材

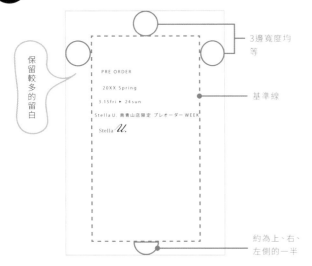

保留較多的留白

3邊寬度均等

基準線

PRE ORDER

20XX Spring

3.15fri ▶ 24sun

Stella U. 南青山店限定 プレオーダー WEEK

Stella U.

約為上、右、左側的一半

❷ 配置主角文字

PRE
ORD
ER

20XX Spring

3.15fri ▶ 24sun

Stella U. 南青山店限定 プレオーダー WEEK

Stella U.

其他的素材就先往下方擺

先依照素材的內容進行分組配置。

因為想要讓上、右、左3邊保留均等的留白、

下側保留前述一半寬度左右的留白、

所以暫時先配置作為基準的框線。

主角文字根據文字數量，橫向排列3或4個字再進行換行，大致進行配置。

進階者必看 POINT!

如果最後那行只剩下1個字的話會破壞平衡，使用「！」來增加文字數也是一個方法。

③ 暫時調整素材的尺寸、位置

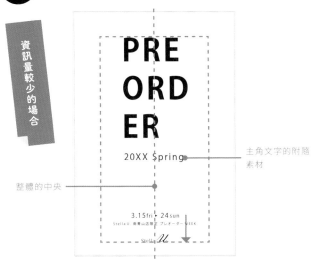

資訊量較少的場合

整體的中央

主角文字的附隨素材

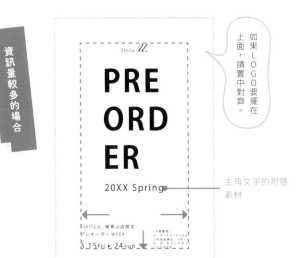

資訊量較多的場合

如果LOGO要擺在上面，請置中對齊。

主角文字的附隨素材

資訊量較少的場合就全部置中對齊，下降到下方基準線的位置。

資訊量較多的場合就分成2個群組。每個群組都各自將整個塊狀範圍緊靠著左右的基準線、下降到下方基準線的位置。

如果主角文字有附隨的素材，請置中對齊、配置在主角文字的上方或下方。

文字配合優先度分成2～4種尺寸，並大致調整位置。

④ 決定主角文字的字型

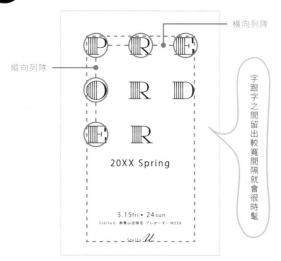

橫向列隊

縱向列隊

字跟字之間留出較寬間隔就會很時髦

20XX Spring

3.15fri ▶ 24sun
StellaU 南青山店限定 プレオーダーWEEK

Stella U.

⑤ 決定其餘素材的字型、顏色

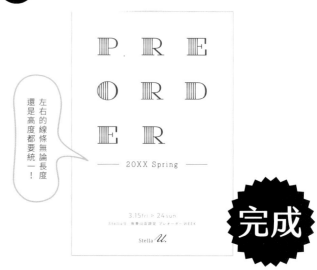

左右的線條無論長度還是高度都要統一！

20XX Spring

3.15fri ▶ 24sun
StellaU 南青山店限定 プレオーダーWEEK

Stella U.

完成

決定主角文字的字型之後,再次調整尺寸和位置。
每個文字和其他文字之間都呈現縱向或橫向的均等排隊狀態。

超速效設計 POINT! 只要使用接近正方形比例的字型,就會更容易取得平衡。

決定其他文字的字型之後,再次調整尺寸和位置。
消除基準線,確定背景和文字使用的顏色。

進階者必看 POINT! 主角文字的附隨素材,橫向寬度最好跟主角文字相同。如果資訊量不夠長的話,可以試著加上線條。

頑固地排排站的調味變化

 排隊的坐墊

將主角文字放到坐墊圖案上提升存在感！

無關文字數量，讓縱向橫向的數量相同，看上去就會很美觀。
文字尺寸要像是讓坐墊彼此保持適當距離那樣進行調整。

.·: 其他的創意 :·.

跟時尚的正方形相比，散發出柔
和的女性氣質印象。

畫成距離相對鬆散、手繪風格的
坐墊，洋溢滿滿的即興韻味。

04 頑固地排排站 的調味變化

B 雙色輪替排列

OUTLET SALE

70%
OFF

green closet

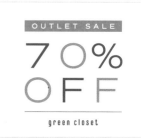

選擇同色系的2色加上白底背景，設計就
不容易失敗了。

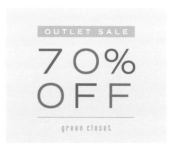

統整成沉著的冷色系，就能營造出冬天
的氣圍。

Before

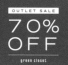

顏色交互變換就能變得更熱鬧！

上色的時候，上下方文字 也要顏色交替。
如果是淺色和深色交替就會顯得刺眼，造成閱讀上的困難，
請務必注意。

048

 邊框樣式

也推薦運用花紋和顏色讓人聯想到活動的方法。如果是紅白條紋就能展現聖誕節的感覺。

使用紋理圖像也是OK的。這裡用了金色亮片營造特殊的印象！

Before

只裝飾邊緣，讓設計穿上時尚的盛裝！

因為不會接觸到文字，所以不必擔心互相干擾，還能比整面的裝飾更加時髦，簡直是一石二鳥！

 使用插圖來填空

重點插圖能夠吸引目光！

恰好能擺進不得不空出1個文字的空間。
只要避免使用會被誤看成文字的圖形或記號就好。

BEST
HIT
ITEM

みんなに選ばれた人気商品！

CHECK ▶

其他的創意

BEST
HIT
ITEM

みんなに選ばれた人気商品！

CHECK ▶

配置的重點，在於插圖的尺寸要略
比文字小。

BEST
HIT
ITEM

みんなに選ばれた人気商品！

CHECK ▶

配合字型，插圖也選用模板噴畫風
格來統一印象。

Ｅ 插入的英文字

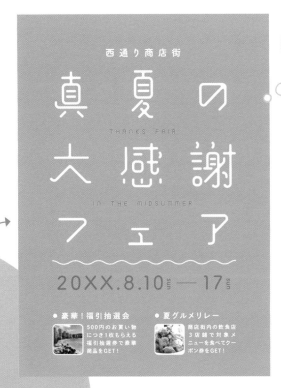

Before

> **在這裡配置英文……光是這麼做就很時髦！**
>
> 於主角文字之間配置尺寸縮小的英文字。
> 必須要空出插入的空間，以及行與行之間的間隔。

∴ **其他的創意** ∴

使用明朝體×手寫體，醞釀出沉穩
的成熟氣質。

因為是作為裝飾置入的關係，即
使有些難以閱讀也不需要在意！

黄金比例太精細了，就四捨五入吧！

配置往上移，比例是 1：2

こだわりのお茶で
おもてなし。

京都府宇治市宇治二八-×-×
〇七-一二三四-××××
営業時間　一〇時-十九時

こだわりのお茶で
おもてなし。

京都府宇治市

以這份食譜所製作的設計範例

手冊的封面

名片

以LOGO為主角
的DM

推薦 想讓LOGO顯眼一點時可用的設計。如果縱橫比接近正方形的話會不容易取得平衡,推薦長方形比例。

| 名片 | DM | BANNER | 宣傳單 | 冊子類的封面 |
| 店家名片 | | | 海報 | |

05 配置往上移，比例是1:2 的基本食譜

❶ 配置素材

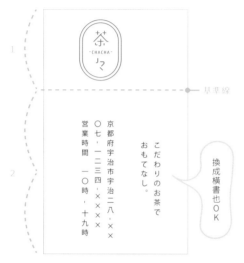

❷ 調整LOGO的尺寸、位置

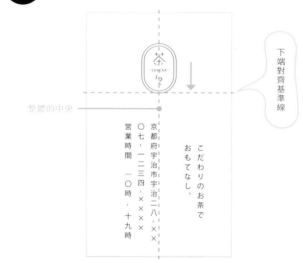

將整體分成3等分。
在1:2的分界暫時先配置作為基準的線。
把LOGO配置在比較狹窄那一邊的空間，
其他素材先依照內容分組後再配置到比較寬那一邊的空間。

將LOGO配置在整體的中央。
調整成喜歡的尺寸後，往下對齊基準線。

❸ 暫時調整其他素材的尺寸、位置

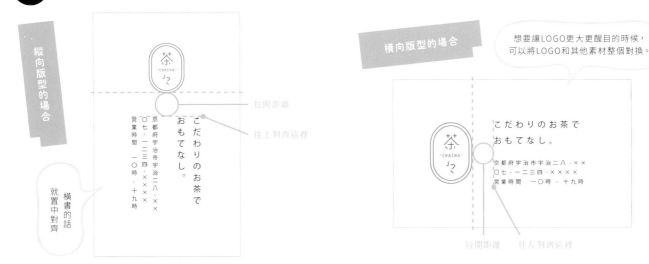

縱向版型的場合

橫向版型的場合

想要讓LOGO更大更醒目的時候，可以將LOGO和其他素材整個對換。

拉開距離

往上對齊這裡

就置中對齊

橫書的話

拉開距離　往左對齊這裡

縱向版型的場合就往上對齊、橫向版型的場合就往左對齊，配置的位置都和基準線稍微拉開一些距離。

文字配合優先度分成2～4種尺寸，並大致調整位置。

進階者必看 POINT!　縱向版型的左右、橫向版型的上下都要留下均等的留白，平衡度會比較好。

④ 決定字型、顏色

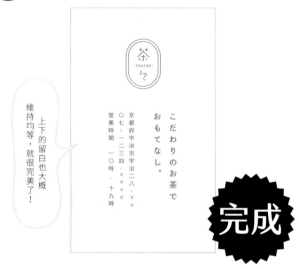

上下的留白也大概
維持均等，就很完美了！

完成

解決茫然感的Memo

總覺得有點難讀呢…

裝飾過度了

粗字體的搶眼度有些過頭

決定字型之後，再次調整尺寸和位置。

消除基準線，確定背景和文字使用的顏色。

超速效 設計 POINT!

留白顯得不平均的時候不要個別調整，請將包含LOGO在內的整體要素全都一起移動以調整位置！

如果需要配置「住址或時間等資訊」、「較小的文字」、「較長的文章」等任一項情報，請試著選用簡潔又方便閱讀的字型。

配置往上移，比例是1：2 的調味變化

 A 讓LOGO醒目的雙色配置

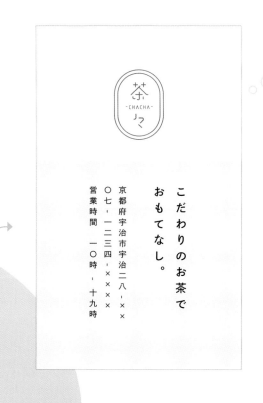

Before

如此劃分的話，LOGO就會更顯眼！

LOGO跟其他的素材拉開較寬的距離，然後配置在該區域正中央。其他素材所在位置的背景選用跟LOGO相同的色系，協調感就會更好。

⋯ 其他的創意 ⋯

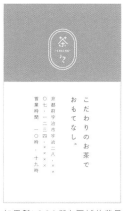

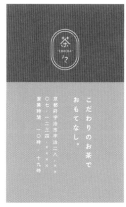

如果幫LOGO所在區域的背景上色的話，建議LOGO要改成白色！

整體都統一成比較暗的顏色，就能帶來沉著穩重的印象。

05 配置往上移，比例是1：2 的調味變化

Ⓑ 幫角落上色

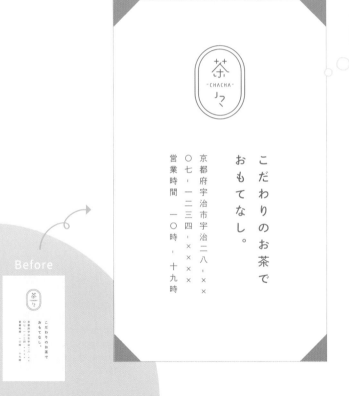

幫4個角落稍微添加點顏色作為裝飾！

如果範圍太大會顯得俗氣，建議尺寸要有所控制。
還有，4處三角形的大小一定要統一！

∴ 其他的創意 ∵

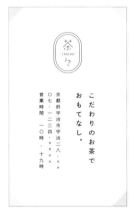

若是覺得缺了點什麼，交替使用2種顏色也是一種做法。

光是把角落裝飾改用小四方形排列，就能變化出洋溢著行家風範的格子紋。

Before

こだわりのお茶で
おもてなし。

京都府宇治市宇治二八・××
〇七・一二三四・××××
営業時間　一〇時〜十九時

058

C 只替下端進行妝點

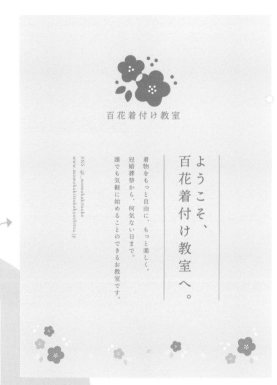

Before

裝飾下端,提升華麗感!

在距離LOGO較遠的地方進行裝飾便能取得最棒的平衡。
如果下方沒有什麼空間的話,請將全部要素整體稍微往上
拉抬。

···· 其他的創意 ····

若是裝飾較少、很難取得平衡的
場合,就試著配置在兩個角落。

如果使用的是不會過於搶眼的抽
象圖案,即使稍微跟文字重疊也
沒有關係!

05 配置往上移，比例是1:2 的調味變化

D 追加效果的淡化LOGO

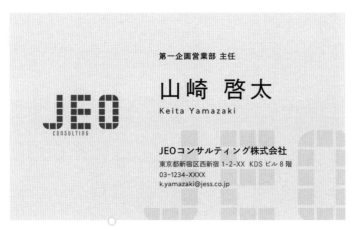

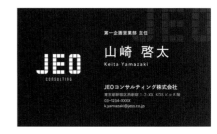

深色背景+顏色比背景稍微亮一些的背景LOGO，畫面整體看上去就會有浮現出來的效果。

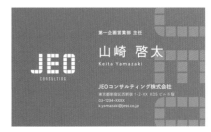

盡可能放到最大，並且讓3邊被裁切，乍看之下就會很像花紋，展現出時尚氣息。

將LOGO也藏進背景裡，加以強調！

建議配置在距離主LOGO較遠的位置，並且稍微裁掉一點。訣竅就是藉由改變尺寸和顏色濃度，和主LOGO做出區別。

Before

E 極度的特寫

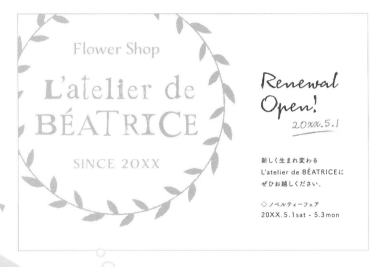

若是讓LOGO的下端被裁掉,其他的素材相對就要往上移動。

稍微增加傾斜度就會更讓人印象深刻!角度推薦在10~20°左右。

Before

大膽地擴大,衝擊性也會變強!

想讓LOGO比其他素材更大時使用的設計變化。
如果讓LOGO的上端被裁掉的話,其他的素材就往下移動。

大致上形成三角形就可以了

安定感的金字塔

第 10 回

東公園 春まつり

20XX.3.29（金）- 31（日）

\ ワクワクたのしいイベントが盛りだくさん！ /

ふれあいマルシェ

地元で採れた野菜・果物からハンドメイド雑貨まで、多数出店！

フードコート

園内で食べられる軽食、スイーツ、ドリンクをキッチンカーで販売！

ミニSL乗車体験

毎年大人気！今年もミニSLがやってくる！（乗車無料）

主催：東町イベント実行委員会 20XX　　会場：東公園　　お問い合わせ：東町商工会事務局（TEL 03-123-XXXX）

以這份食譜所製作的設計範例

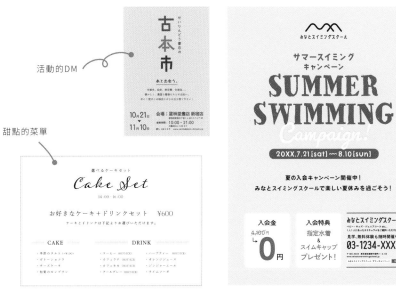

活動的DM

甜點的菜單

學習課程的海報

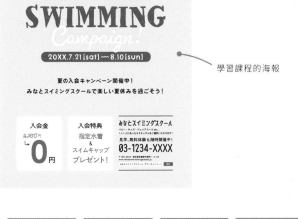

推薦

資訊量過多、無法妥善配置的時候，就需要這種設計來扮演救世主。無論什麼樣的製作物都能輕鬆與其搭配。

名片	DM	BANNER	宣傳單	冊子類的封面
店家名片	店頭POP	SNS 用圖片	海報	菜單

06 安定感的金字塔 的基本食譜

❶ 配置素材

群組A
(優先度①)

群組B
(優先度②)

群組C
(優先度③)

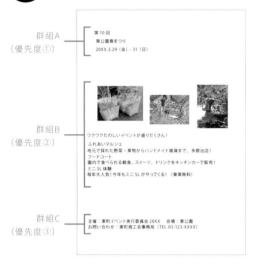

素材依據優先度分成3種群組。

❷ 暫時調整群組A的尺寸、位置

整體的中央

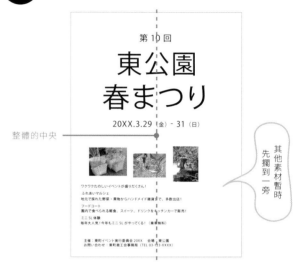

其他素材暫時先擱到一旁

置中對齊。

文字配合優先度分成2～4種尺寸，

並大致調整位置。

進階者
必看
POINT!

只將日期中的星期「幾」縮得比周遭都小，易讀性就能因此變高！

3 資訊量多的那一邊！
暫時調整群組BorC的尺寸、位置

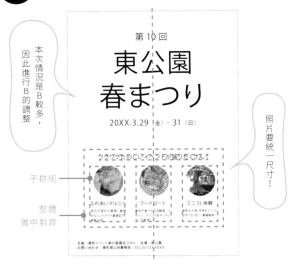

本次情況是B較多，因此進行B的調整

照片要統一尺寸！

子群組

整體置中對齊

4 暫時調整剩餘群組的尺寸、位置

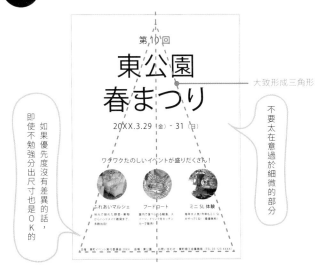

大致形成三角形

不要太在意過於細微的部分

即使不勉強分出尺寸也是OK的

如果優先度沒有差異的話，

群組內再分出子群組並橫向排列。

各自置中對齊or靠左對齊。

文字配合優先度分成2～4種尺寸。

子群組整體置中對齊版面中央。

置中對齊，文字配合優先度分成2～4種尺寸。

大致形成均衡的三角形。

超速效 設計 POINT!
如果不太能形成三角形，可試著把整個群組B和C的上下位置進行交換！

06 **安定感的金字塔** 的基本食譜

⑤ 決定字型、顏色

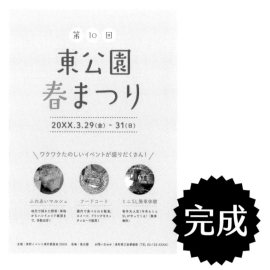

完成

解決茫然感的Memo

總覺得內容不吸引人⋯

標題不醒目

說明文和次標的尺寸幾乎相同

決定字型之後，再次調整尺寸和位置。
確定背景和文字使用的顏色。

大膽地將主角文字放大，然後讓優先度較低的文字比想像中再更小一點。試著為文字增添更顯著的尺寸差異。

進階者必看 POINT!

文字較多的設計會給人死板的印象。
建議大家積極地採用圓形、對話框、活潑的字型等方法。

安定感的金字塔 的調味變化

 A 只替上端進行妝點

Before

其他的創意

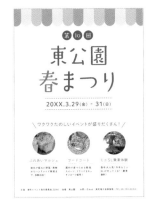

想要配置帶狀插圖的場合，只要把文字稍微往下移動就OK了。

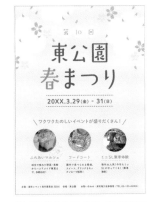

使用呼應內容的插畫，就能讓氣氛更加熱鬧。

06 安定感的金字塔 的調味變化

B 側邊樣式

形成一口氣引人注目的印象！

在不要跟下方文字重疊的情況下，
配置比較細的圖案樣式or試著調整版面。

Before

其他的創意

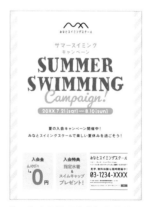

使用比文字還要淡的顏色就會更
容易統整印象，不會顯得突兀。

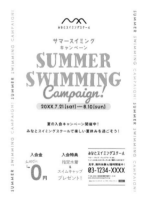

使用排列的英文，看上去就像是
紋路一樣，屬於高級的技巧。

C 喧騰不已的文字

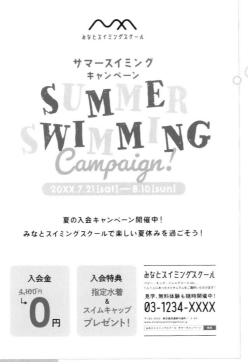

Before

想要凸顯熱鬧氛圍就靠這一招！

讓文字往上下左右等方向偏移，營造出熱鬧喧囂的歡樂印象。不過，要是過度使用的話就會很難閱讀，請限制在主角文字的範疇。

‥‥ 其他的創意 ‥‥

使用裝飾性強的字型會顯得雜亂，因此建議選用簡潔的類型。

要是斟酌後很難定案，就別讓文字傾斜，單純上下錯位也是OK的。

06 **安定感的金字塔** 的調味變化

Ⓓ 文字的變化

Before

稍微下點工夫就能瞬間提升魅力！

只要稍微跟插畫結合就好。
如果太過講究，閱讀起來會很辛苦，放輕鬆去做就好！

⋯ 其他的創意 ⋯

即便插畫素材多，也要限制在每個字對應1張圖的範圍內。

也很推薦簡單符號化的做法。四角化或是把點變成圓形都能醞釀出時尚的感覺。

 淡化的三明治

選べるケーキセット

Cake Set

14:00 - 16:00

お好きなケーキ＋ドリンクセット　¥600

ケーキとドリンクは下記よりお選びいただけます。

━━━ CAKE ━━━　　　　　━━━ DRINK ━━━

・季節のタルト (+¥100)　　・コーヒー (HOT/ICE)　・ハーブティー　(HOT/ICE)

・ガトーショコラ　　　　　・カフェラテ (HOT/ICE)　・オレンジジュース

・チーズケーキ　　　　　　・カフェモカ (HOT/ICE)　・ジンジャーエール

・和栗のモンブラン　　　　・アールグレイ (HOT/ICE)　・ライムソーダ

Before

實現高雅華麗的設計目標！

於上下兩端配置一模一樣、線狀化的淡化插畫。
出現稍微和文字重疊的部分也不要在意。

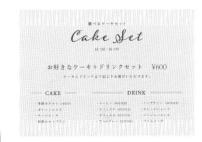

如果和文字間的協調感不太理想，也可以改變上下兩端的插畫縱長。

線條較寬的話，讓人感受到流行＆休閒感；線條較細的話，會帶來現代＆洗鍊的印象。

設計絕招

／不必太賣勁的／

其之一 「Simple is Best」

設計，就是要驅使充滿個性的字型和配色、施加下了工夫的裝飾，進而催生出獨一無二的作品……才不是這樣呢！所謂的設計，是一種越簡單就越容易傳達訊息的存在。反過來思考，要是使用的字型和顏色的數量越多的話，就會變得複雜化、增加設計上的困難度。光是在某個部分添加裝飾就已經很不得了了！請不要太過貪心，務必要以簡潔為目標，這才是能讓我們以最快的速度完成「感覺很棒」設計成果的秘訣。

自找麻煩的設計形式

清清爽爽的好印象

Section**2**

照片
為主角的
設計技巧

··· 5月のおすすめ ···

もちもち雑穀食パン

一斤 ¥840 ／ ハーフ ¥420

もちっとした食感がやみつき。野菜やスープにもぴったりの、ヘルシーなパンです。

配置下方色塊的基本型

基本型意即「不動的基礎」，色塊指的是「整面塗上單色」的部分

以這份食譜所製作的設計範例

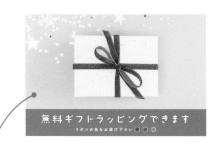

無料ギフトラッピングできます
リボンの色をお選び下さい ○ ○ ○ ○

禮物包裝服務介紹的
店頭 POP

おうちごはんが楽しくなる！
新作 ITEM
CHECK HERE

使用多張照片的
SNS 圖片

咖啡廳開幕的
宣傳單

20XX.10.30 Fri
Grand Open
OPEN 10:00 / CLOSE 21:00
TEL 03-1234-XXXX 東京都新宿川市南町 12-K www.nicocafe.com

推薦 總之就是用於要讓人看到大張照片的場合。不管是跟商品照還是風景照都很相襯。

名片	DM	BANNER	宣傳單	冊子類的封面
店家名片	店頭POP	SNS用圖片	海報	菜單

❶ 配置照片

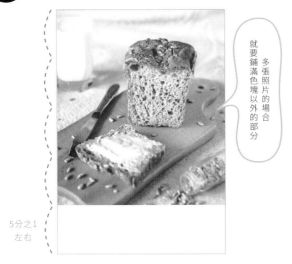

多張照片的場合
就要鋪滿色塊以外的部分

5分之1
左右

❷ 暫時調整其他素材的尺寸、位置

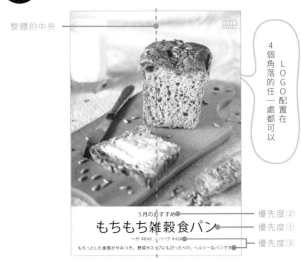

整體的中央

4個角落的任一處都可以
LOGO配置在

5月のおすすめ — 優先度②
もちもち雑穀食パン — 優先度①
一斤 ¥840　ハーフ ¥420 — 優先度③
もちっとした食感がやみつき。野菜やスープにもぴったりの、ヘルシーなパンです

配置照片時要像是從這一頭到另一頭都鋪得滿滿的。
下端5分之1到6分之1左右的範圍設定為色塊區域。

文字依據內容分組後進行配置，整體置中對齊。
文字配合優先度分成2～4種尺寸，
並大致調整位置。

超速效設計 POINT!
色塊的範圍只是一個大致基準，所以視文字量來進行調整也OK！

❸ 決定字型、顏色

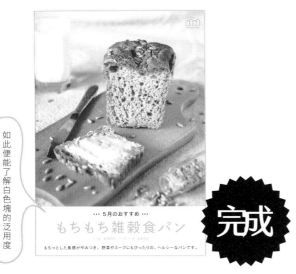

如此便能了解白色塊的泛用度

…5月のおすすめ…
もちもち雑穀食パン
一斤 ¥840 ／ ハーフ ¥420
もちっとした食感がやみつき。野菜やスープにもぴったりの、ヘルシーなパンです。

完成

決定字型之後，再次調整尺寸和位置。
確定背景和文字使用的顏色。

解決茫然感的Memo

總覺得欠缺美感…

照片和文字太過接近

…5月のおすすめ…
もちもち雑穀食パン
一斤 ¥840 ／ ハーフ ¥420
もちっとした食感がやみつき。野菜やスープにもぴったりの、ヘルシーなパンです。

文字的位置緊貼著邊緣

如果是塞進很多素材的場合，請試著把它們各自的尺寸稍微縮小並且調整位置，以塑造出留白的空間。

配置下方色塊的基本型 的調味變化

 A 增加其他的色塊

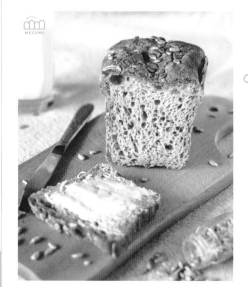

上、左、右側也配置色塊！

用跟下方色塊相同的顏色圍出外框，就會十分吸睛。
上、左、右側的色塊要統一成相同寬度是重點所在。

Before

其他的創意

選擇照片的同色系或照片中的某個顏色，統一感就會提升。

勇敢地使用活潑的顏色，就能帶來較強的衝擊感！

Ⓑ 文字素材的升格

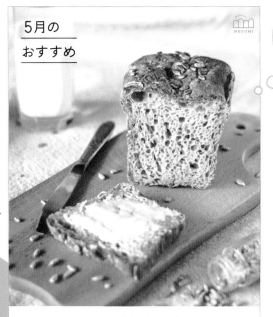

5月の
おすすめ

MEGUMI

もちもち雑穀食パン

一斤 ¥840 ／ ハーフ ¥420

もちっとした食感がやみつき。野菜やスープにもぴったりの、ヘルシーなパンです。

只要將文字疊在照片上就能展現專業度!

調整位置和尺寸,不要壓在主要的被攝體上。
色塊部分,原本文字被移走的空間也要跟著縮減、變窄。

∴ 其他的創意 ∴

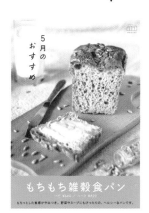

5
月
の
お
す
す
め

MEGUMI

もちもち雑穀食パン
一斤 ¥840 ／ ハーフ ¥420
もちっとした食感がやみつき。野菜やスープにもぴったりの、ヘルシーなパンです。

也推薦能帶來簡單又落落大方印
象的縱書。

5月の
おすすめ

MEGUMI

もちもち雑穀食パン
一斤 ¥840 ／ ハーフ ¥420
もちっとした食感がやみつき。野菜やスープにもぴったりの、ヘルシーなパンです。

加上對話框,就能轉變成散發親
和力的氛圍。

Before

07 配置下方色塊的基本型 的調味變化

 C 稍微加上一點插圖

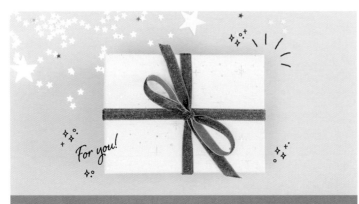

其他的創意

插圖也可以上色。但是請選擇不會跟照片太
接近的顏色。

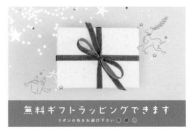

選用帶有季節感的插圖，就更能提振那個時
期應該洋溢的氣氛。

Before

想要輕鬆呈現出親切感的話就選這個！

因為主角是照片，所以採用類似塗鴉的活潑插圖就很足夠
了。請務必控制在不會干擾原本照片的程度。

D 波浪狀色塊

雖然簡單,但很有個性!

在你覺得只靠單純的色塊好像少了什麼的時候使用。
如果能夠讓切齊左右兩端的部分維持統一的形狀,看起來
就會更具專業感。

其他的創意

Before

起伏平緩的波浪因為比較穩重,能
營造出成熟大人的氣質。

改成鋸齒狀的話就會顯得既愉悅
又活力十足!這種模式適合比較明
亮的配色。

配置下方色塊的基本型 的調味變化

 E 淡出效果

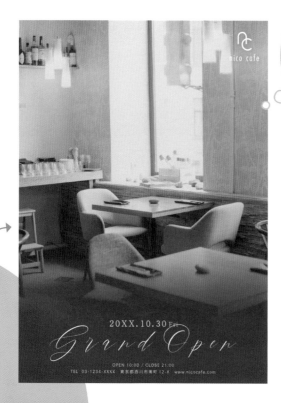

> **將與色塊之間的界線模糊化,變得更有氣氛!**
>
> 推薦使用容易融合的暗色或白色。
> 如果模糊處理的範圍太廣的話就會顯得不自然,所以請妥善斟酌。

其他的創意

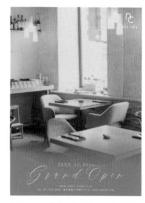

白色的效果真的很不錯。給人一種輕盈又明亮的印象。

如果是不容易融合的顏色,只要跟照片的調性接近的話也是沒問題的。

F 字板化處理

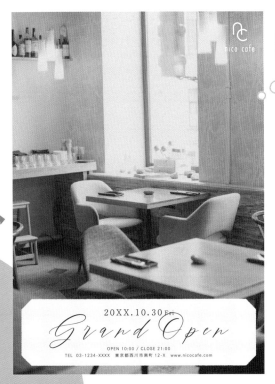

將色塊區域完全轉變成字板！

根據邊角形狀的不同，氣氛也會為之一變！
但這個做法僅限於照片能夠滿版直到最下端的場合，務必留意。

其他的創意

Before

改成圓角就形成自然系風格。字型的選擇也要配合氣氛處理。

使用兩條線貼近的雙線框，呈現出古典的韻味。

獻給想要比基本型還更加犀利的你

進擊的側邊色塊

なりたい自分を叶える、トータルヘアサロン

NEW
OPEN!

20XX.4.28(sat)

HAIR SALON
DOT Style

以這份食譜所製作的設計範例

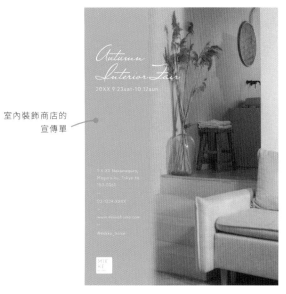

室內裝飾商店的
宣傳單

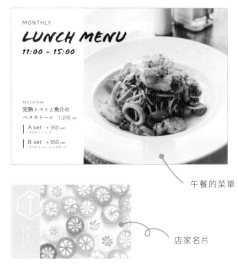

午餐的菜單

店家名片

推薦

如果是縱向的版型,照片的呈現就會變得細長,所以僅限於適合這種格式的照片。橫向的場合就相對好發揮。

| DM | BANNER | 宣傳單 | 冊子類の表紙 |
| 店家名片 | 店頭POP | SNS用圖片 | 海報 | 菜單 |

08 進擊的側邊色塊 的基本食譜

① 配置照片

多張照片的場合
就要鋪滿色塊以外的部分

4分之1
左右

② 暫時調整優先度高的素材尺寸、位置

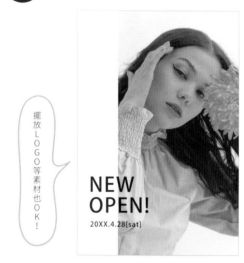

擺放LOGO等素材也OK！

NEW OPEN!
20XX.4.28[sat]

配置照片時要像是從這一頭到另一頭都鋪得滿滿的。

左端3分之1到4分之1左右的範圍設定為色塊區域。

文字全部靠左對齊。

調整成稍微疊合照片的尺寸，

配合被攝體的位置等情況大致決定位置。

超速效設計 POINT!

如果要配置的文字量較多，建議設定3分之1左右的寬度作為色塊區域。

③ 暫時調整其他素材的尺寸、位置

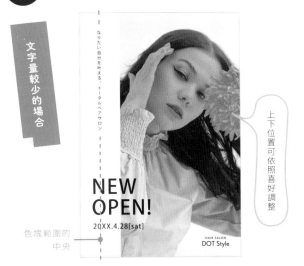

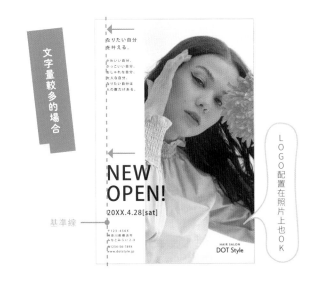

文字量較少的場合就全部使用縱書,置中對齊色塊範圍的中央。

文字量較多的場合,首先先暫時配置作為留白參考用的基準線,

然後全部的素材靠左對齊(在步驟②配置的主角文字也要配合)基準線。

文字配合優先度分成2～4種尺寸,並大致調整位置。

進階者 必看 POINT!
文字如果太靠近邊緣(最後的尺寸太大)就會導致版面失衡。請隨時意識到要「稍微往內側靠」。

④ 決定字型、顏色

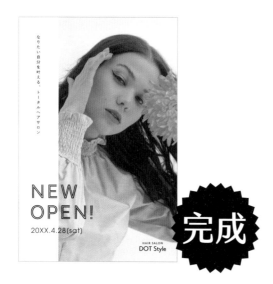

NEW OPEN!
20XX.4.28(sat)
HAIR SALON
DOT Style

完成

決定字型之後,再次調整尺寸和位置。

消除基準線,確定背景和文字使用的顏色。

超速效 設計 POINT!

若是因為照片顏色過深而導致主角文字看不清楚,可直接把色塊改成深色、文字選用白色!

解決茫然感的Memo

總覺得平衡度不佳…

人物的臉、標題、LOGO太過集中在此處

下方反而空出了一大片

如果尚有多餘的空間,可以試著將「照片的主要部分」、「標題」、「LOGO」等重要的要素分散配置!

進擊的側邊色塊的調味變化

A 半透明框架

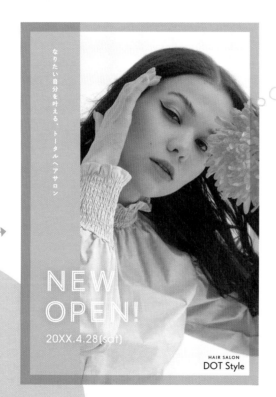

Before

強化時尚的感染力！

文字稍微往內側靠，不要距離框架太近。如果選用照片中有出現的顏色就更有助於整體融合。

其他的創意

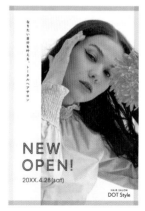

使用淺色，形成輕盈、帶有透明感的氛圍。

使用多種顏色的進階者變化版。顏色在4個角落疊合的狀態也很可愛！

B 半透明模式

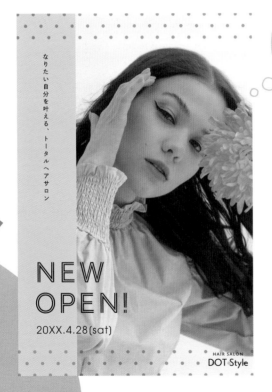

Before

簡單卻又看起來講究的隱藏秘技！

不作為背景色使用、單純只排列圖案的變化款。相較於複雜的類型，簡單的圖案看上去會更加洗鍊！

⋯⋯ 其他的創意 ⋯⋯

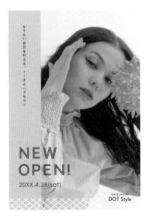

也有刻意不讓圖案延伸到另一端的做法。

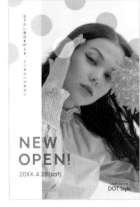

將隨機配置的大圓點進行透明處理，就會顯得很生動。

C 非均衡的線條

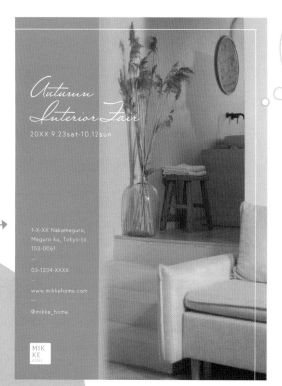

Before

只靠1條線,就能讓作品散發精緻感…!

在除了左側以外的其他3個邊之中任選2個拉出框線。線條與邊緣之間的寬度,2個邊必須要統一。

.∵ 其他的創意 ∵.

選擇右&下邊的版本。只要不要接觸到文字,選擇哪一種都沒問題。

橫線與縱線不是單純的銜接,而是彼此都繼續往下延伸的交錯版本!

08 進擊的側邊色塊 的調味變化

D 第2四角形

其他的創意

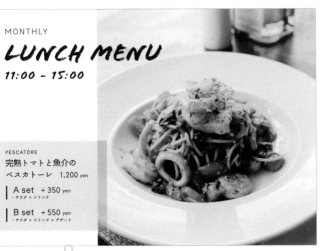

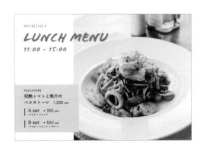

即使四角形不是半透明也OK。只要選用比色塊再深1個階段的顏色就不容易失敗。

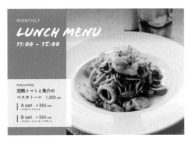

主要的文字顏色和四角形顏色有所連結,可呈現出一體感。

Before

容易理解&現代流行感!

在下方配置四角形,將次要資訊全都整合進去。四角形的尺寸建議是稍微和照片重疊的大小。

Ⓔ 稍微歪斜的色塊

希望展現時尚感的時候,可嘗試選用帶有銳利印象的斜向直線。

充滿玩心的蜿蜒曲線,可用於想表現流行氛圍與個性的場合。

Before

稍微改變歪斜的方式就能讓印象瞬間改變!

和緩的曲線洋溢著溫和的氛圍,與和風相當契合。
色塊若是細長的縱向版型就會提高製作難度,請務必留意。

[横須賀観光ガイド | 20XX JULY | Vol.3]

よこすか日和。

特集 この夏行きたいドライブスポット

横須賀観光 MAP 20XX
ここでしか買えない横須賀みやげ

TAKE FREE

明明很簡潔，
卻不可思議地洋溢時尚感

周遭的
留白

以這份食譜所製作的設計範例

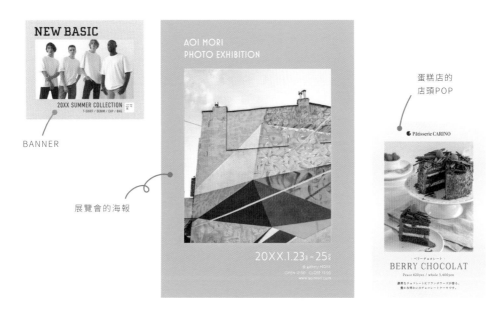

BANNER

展覽會的海報

蛋糕店的
店頭POP

推薦

太偏橫長形會顯得不搭調,因此
建議用於正方形～縱向的版型。
配置的照片限用1張。

名片	DM	BANNER	宣傳單	冊子類的封面
店家名片	店頭POP	SNS用圖片	海報	菜單

09 周遭的留白 的基本食譜

❶ 配置照片

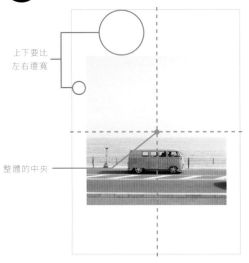

上下要比
左右邊寬

整體的中央

❷ 配置其他的素材

[横須賀観光ガイド | 20XX JULY | Vol.3]
よこすか日和。

特集 この夏行きたいドライブスポット

横須賀観光 MAP 20XX
ここでしか買えない横須賀みやげ

TAKE FREE

即便上下兩邊的文字量有差異，一開始也不必在意這點！

將照片配置在整體的中央，調整成讓4個邊留白的大小。
因為上下邊留白要比左右邊留白更寬，
所以如果情況相反的話請進行裁剪。

先依照素材的內容分組，
再分別配置到上方與下方的空間。

超速效設計 POINT!

如果不知該怎麼分配才好的話，優先度高的擺上面、其他的往下方擺。

③ 將其他的素材對齊

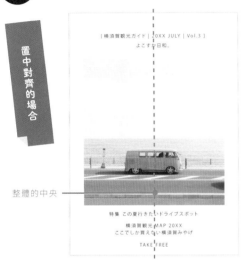

置中對齊的場合

整體的中央

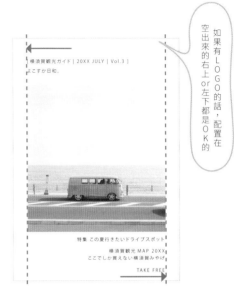

配置在對角線的場合

如果有LOGO的話，配置在空出來的右上or左下都是OK的

置中對齊的場合，所有的素材都要置中配置。

配置在對角線的場合，上方的素材靠左邊、下方的素材靠右邊。兩者都要對齊照片的邊緣。

超速效 設計 POINT!
如果想要迅速又簡單地完工的話，就置中對齊。雖然擺在對角很帥氣，但是比起置中對齊，難度方面多少也會隨之增加。

09 周遭的留白 的基本食譜

❹ 暫時調整素材的尺寸、位置

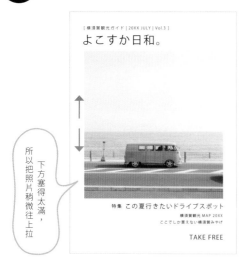

所以把照片稍微往上拉，
下方塞得太滿，

❺ 決定字型、顏色

完成

文字配合優先度分成2～4種尺寸，
並大致調整位置。
如果上方或下方空間太緊繃的話，就移動照片，
或是縮減縱長、進行照片的裁剪。

決定字型之後，再次調整尺寸和位置。
如果有設基準線的話就消除，確定背景和文字使用的顏色。

進階者 必看 POINT!
使用的字型限制在3種以內。如果字型太多，看上去就會顯得雜亂，務必注意！

周遭的留白的調味變化

 標籤

[橫須賀観光ガイド]

よこすか日和。

20XX JULY
VOL 3

其他的創意

Before

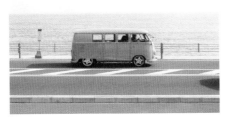

特集 この夏行きたいドライブスポット

横須賀観光 MAP 20XX
ここでしか買えない横須賀みやげ

TAKE FREE

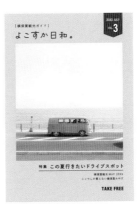

宛如勳章緞帶的形狀顯得有些帥氣。

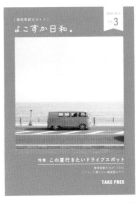

V形裁切無論是跟哪種風格都很能搭配。

周遭的留白 的調味變化

Ⓑ 文字們的叛逆期

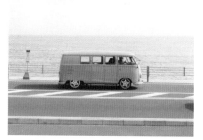

[横須賀観光ガイド | 20XX JULY | Vol.3]

よこすか 日和。

特集　この夏行きたいドライブスポット

横須賀観光 MAP 20XX
ここでしか買えない横須賀みやげ

TAKE FREE

超出範圍展現出帥氣的感覺⋯!

像是要讓文字跨出圖片範圍那樣,讓照片的左右兩端都均等地縮減寬度,把優先度第一的文字擴大,和照片重疊。

⋮ 其他的創意 ⋮

[横須賀観光ガイド | 20XX JULY | Vol.3]

よこすか 日和。

特集　この夏行きたいドライブスポット

横須賀観光 MAP 20XX
ここでしか買えない横須賀みやげ

TAKE FREE

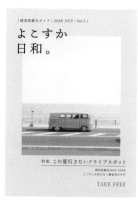

[横須賀観光ガイド | 20XX JULY | Vol.3]

よこすか 日和。

特集　この夏行きたいドライブスポット

横須賀観光 MAP 20XX
ここでしか買えない横須賀みやげ

TAKE FREE

使用洋溢可愛感的手寫風字型,帶來不矯揉造作的溫暖度。

想要營造出高雅且成熟氣氛的時候,選擇明朝體就是正確答案。

Before

C 正方形標題框

Before

對角線版型限定,提升設計感的技巧!

用正方形把標題框起來,多出來的空間就這麼放置不管。
與前面的調味變化B一樣,可縮減照片的寬度,讓文字跨出照片。

∴ **其他的創意** ∴

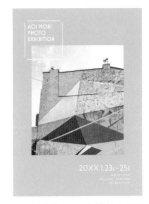

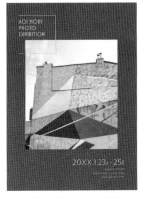

標題框的線在4個角的地方都分開、不要連起來,就能呈現自然又隨興的時尚感。

只是消除左邊線而已,竟然流露出了藝術性以及專業感!

D 照片的邊角

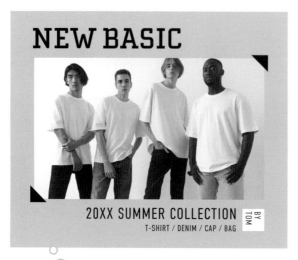

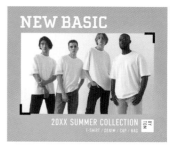

粗的線條有種流行尖端的感覺,妥善活用的話會很酷!

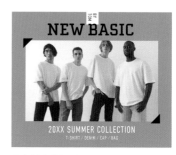

置中對齊的版型,這時也可以改成左上和右下的配置。

Before

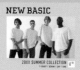

只要配置2個地方就足夠了!

與文字的位置相反,在右上和左下角配置邊角裝飾。
這2處裝飾的形狀和大小一定要統一才行。

E 獨特的裁剪

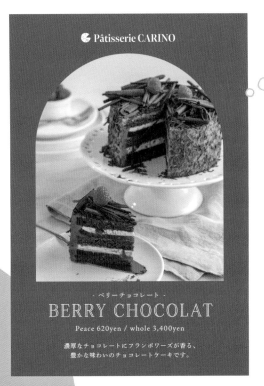

鏤空的圖形能表現出個性！

請盡可能維持裁剪之前的四角形比例。
使用左右對稱的簡單圖形就是成功的祕訣。

其他的創意

Before

將四角形的4個角斜向裁剪，醞釀
出高雅的古典氛圍。

明明感覺很平凡，卻能讓人對成
品留下印象的圖形就是橢圓。

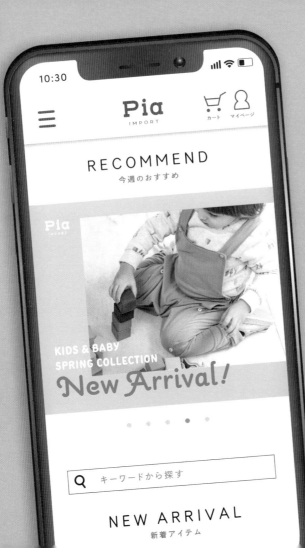

時髦的
溢出

隨興感急速上升！

以這份食譜所製作的設計範例

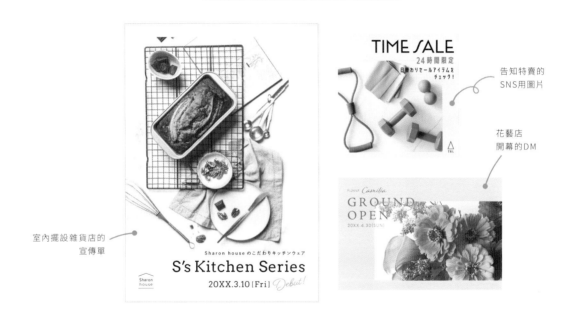

室內擺設雜貨店的
宣傳單

告知特賣的
SNS用圖片

花藝店
開幕的DM

推薦　跟任何製作物都意外好搭的萬能設計。不過要注意的要點,就是配置的照片限用1張。

| DM | BANNER | 宣傳單 | 冊子類的封面 |
| 店家名片 | 店頭POP | SNS用圖片 | 海報 |

10 時髦的溢出 的基本食譜

1 配置照片

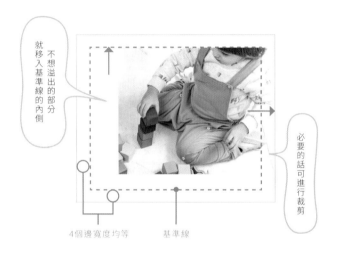

就移入基準線的內側

不想溢出的部分

必要的話可進行裁剪

4個邊寬度均等

基準線

2 配置其他的素材

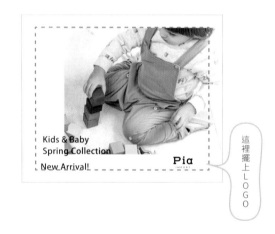

Kids & Baby
Spring Collection
New Arrival!

Pia

這裡擺上LOGO

因為想要讓周圍4個邊保留均等的留白，
所以暫時先配置作為基準的框線。
照片靠向基準線的上方或下方，
無視留白、讓照片的左右任一邊溢出框線外。

先依照素材的內容進行分組，
照片靠上方的場合就把素材擺到下面；
照片靠下方的場合就把素材擺到上面。

③ 暫時調整其他素材的尺寸、位置

照片靠右的場合

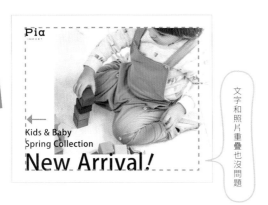

文字和照片重疊也沒問題

照片靠左的場合

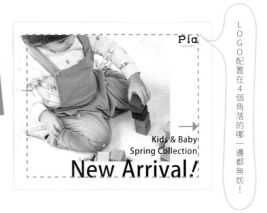

LOGO配置在4個角落的哪一邊都無妨！

照片往右靠的場合，所有的素材都靠左對齊，配置在緊鄰左側基準線的位置。

照片往左靠的場合，所有的素材都靠右對齊，配置在緊鄰右側基準線的位置。

文字配合優先度分成2～4種尺寸，
並大致調整位置。

超速效設計 POINT!
如果情況不理想的話，就算在這個階段變動照片的尺寸或位置也是OK的。請隨機應變吧！

進階者必看 POINT!
文字和照片重疊的場合，最好避免壓到主要的被攝體。

④ 決定字型、顏色

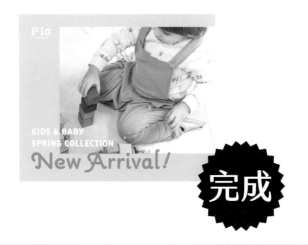

完成

解決茫然感的Memo

總覺得照片不吸引人…

背景色用了比照片更
鮮豔搶眼的顏色

與照片色調不同的顏色

決定字型之後，再次調整尺寸和位置。
消除基準線，確定背景和文字使用的顏色。

仔細檢視照片的鮮豔度與明亮度，試著將文
字和背景等素材也調整成相同的色調

時髦的溢出 的調味變化

 和緩的裁剪

想要強調溫暖的感覺，就選用沉穩的顏色來統整。

使用明亮有精神的配色，還能營造出帶有流行感的時尚氣息。

Before

被柔和且親切的氛圍給療癒！

很適合孩童．嬰兒類型或自然類型題材的設計。
設計時的訣竅在於不要太過意識到原本的四角形，畫出和緩的橢圓形。

10 時髦的溢出 的調味變化

B 背景的中央分割

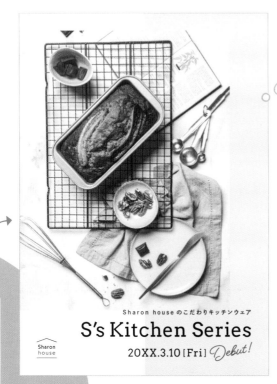

> **完全不必煩惱！平衡感超完美**
>
> 不必多加思考，只需要直接從正中央隔開背景色。
> 若是兩種顏色的對比度過強，觀看時會感到疲乏，務必要留心。

⋯ **其他的創意** ⋯

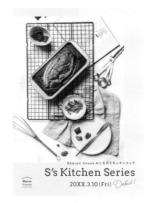

如果不想失敗的話，就採用同色系的深淺版本。

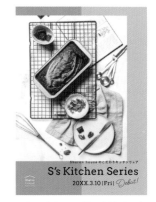

即便是色調不同的兩種顏色，如果色調較溫和的話，也會比較容易形成協調。

Before

C 不完整的線條

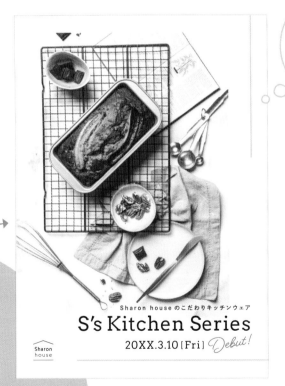

即使線沒畫完,依舊能表現設計的專業度!

從照片沒有接觸到的邊畫出線條,然後在中途打住。
文字稍微往內側移動,像是貼合線條未畫完的延伸部分。

Before

∴ 其他的創意 ∵

照片往右方溢出的場合,呈現的
形式就會像這樣。

還能配合照片的上下位置或文字
配置的狀況來調整。

10 時髦的溢出 的調味變化

D 往4個角落配置

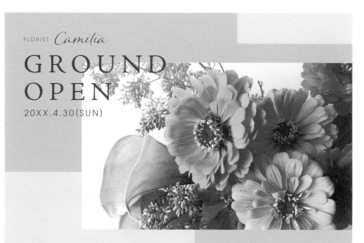

將時尚的米灰色做出深淺差異，便能完成成熟風格的作品。

如果2處角落使用不同顏色的話，建議選擇白色作為背景色。

Before

看起來複雜，其實只要配置在4個角落的任2處！

選擇比照片或文字更淺的顏色，用於隨興的背景裝飾。
建議配置在對角線上的2處，並讓它們的面積有所差異。

E 大膽的縱向標題

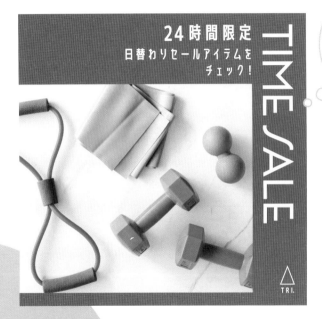

旋轉90°，震撼感大提升！

大膽地將部分文字以縱向形式配置。
因為多少會變得難閱讀，請用在重視氣氛的場合。

⋰ 其他的創意 ⋱

也有使用邊框文字作為重點的手法。

如果是積極展現風格的「L字配置」，專業感也會跟著增加。

Before

將天空、海洋、桌面都視為「留白」

滿版照片！

以這份食譜所製作的設計範例

BANNER

型錄的封面

手冊的封面

推薦

如果將照片裡像是天空或海洋等「顏色變化平穩的面」擴大，大概什麼設計都能完成。

| 名片 | DM | BANNER | 宣傳單 | 冊子類的封面 |
| 店家名片 | 店頭POP | SNS用圖片 | 海報 | 菜單 |

11 滿版照片！的基本食譜

1 配置照片

填滿整個畫面！

2 配置其他的素材

總之先選擇容易辨識的顏色

基準線

若是有部分的被攝體進入基準線內也無妨

配置照片時要像是從這一頭到另一頭都鋪得滿滿的。

調整位置，讓被攝體像是靠向左右上下任一邊。

設置一個用基準線框出的四方形作為「留白」的範圍。

先依照素材的內容進行分組，配置到基準線框出的範圍內。

超速效設計 POINT!

若是能靈活應對，建議選擇便於在後續作業取得平衡的靠右或靠下形式。

③ 暫時調整其他素材的尺寸、位置

被攝體靠右的場合

如果有LOGO可配置在4個角落之一

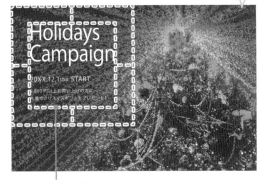

靠左對齊的素材區塊

被攝體靠左的場合

重視閱讀性的時候，
比起靠右，應選擇置中對齊

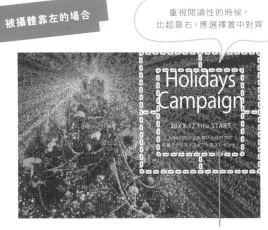

置中對齊的素材區塊

被攝體靠右的場合，選擇整體靠左對齊or置中對齊；

被攝體靠左的場合，選擇整體靠右對齊or置中對齊。

文字配合優先度分成2～4種尺寸。

將整理好的素材整個配置到基準線範圍內的中央位置。

進階者
必看
POINT!

基準線範圍內的內容要盡可能縮得緊密一些，能夠讓人感受到尚有空間的餘裕，就會讓作品顯得美觀。

11 滿版照片！的基本食譜

3 暫時調整其他素材的尺寸、位置

繼續

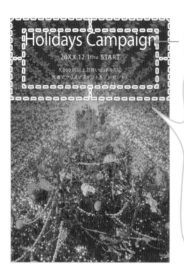

被攝體靠上 or 靠下的場合

置中對齊的素材區塊

置中對齊後，上（or下）方太過空蕩蕩的場合，可以移動整個素材區塊進行調整

4 決定字型、顏色

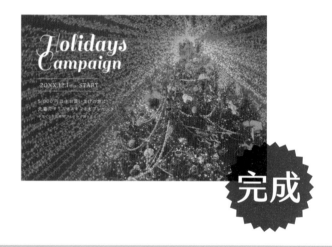

完成

整體置中對齊，
文字配合優先度分成2～4種尺寸。
將整個素材區塊配置到基準線範圍內的中央位置。

決定字型之後，再次調整尺寸和位置。
消除基準線，確定背景和文字使用的顏色。

超速效設計 POINT!
較小的文字不要每一處加工，選用簡潔的黑體字型是最容易閱讀的！

滿版照片！的調味變化

 一本正經的留白

白框越寬就越能帶來謙遜的印象。請試著找出恰到好處的寬度吧。

照片修成圓角能營造柔和的印象。如果字型也選擇圓潤的類型就能呈現統一感。

Before

瞬間塑造出高雅的印象！

只需要在4個邊留下寬度均等的白框。
如果框跟文字太過接近的話，就移動文字or調整尺寸。

11 滿版照片！的調味變化

Ⓑ 魔法的塗鴉

其他的創意

如果要上色的話，使用太鮮豔的顏色反而會被同化，務必注意。

組合存在感稍微複雜的插圖，就能完成華麗的成品。

Before

透過妝點讓魅力有所提升！

以「裝飾」被攝體的感覺和照片融合。
如果是人物照的話，建議為服裝或髮型進行妝點。

 效果宛如拌飯香鬆的圖形

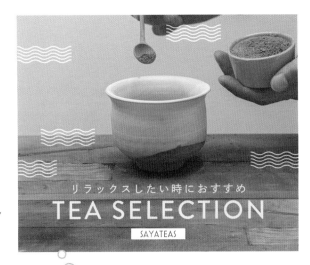

明明只是組合三角形而已,卻完成了輕和風的溫暖裝飾。

Before

適切的存在感帶來些許時髦的印象!

認為塗鴉很困難的人選擇這種會比較輕鬆。
讓人心想「會不會少了點?」左右的量才是恰到好處。

隨意配置運用圓點或線條構成的四角形,散發休閒感。

11 滿版照片！的調味變化

D 融入的文字

與照片的氣氛相互融合！

稍微變化一下關鍵標語和副標題的配置方式。
和緩的曲線和舒適、悠閒的空氣感很契合。

Before

其他的創意

如果空間還有餘裕的話，使用縱
向曲線的效果也很不錯。

想要配合活潑的氛圍，推薦使用
斜向直線配置。

E 白色框架

即使是體積大、存在感強的框架,如果是白色還是能顯得很輕盈。

不選擇塗滿的色塊,而是使用細線或小點等來構成框架,洗鍊感又會更上一層樓。

Before

無需多言,就是選「白色」!

不分形狀,白色能夠呈現出不可思議的洗鍊感。
關於跟照片之間的平衡,可能會出現很難看清楚的部分,但是不需要在意!

只將喜愛的部分放大尺寸

中意的
偏好

最新アウトドアを知って、見て、体験しよう！

OUTDOOR FES

@ Green Park Tokyo

20XX.10.19[FRI] — 21[SUN]

会場：グリーンパーク東京　東京都昭島市緑区 1-2-XX ／ 開場時間：10:00-19:00 ／ 入場無料

詳しくはこちら▷ www.greenparkoutdoorfestival.jp

以這份食譜所製作的設計範例

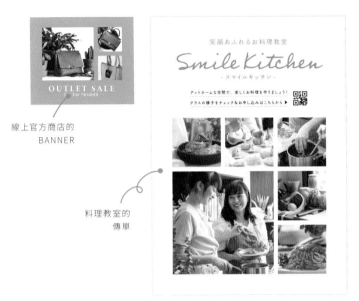

線上官方商店的
BANNER

料理教室的
傳單

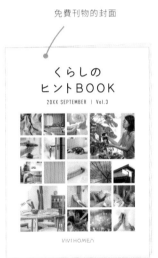

免費刊物的封面

推薦

可用在想放的照片太多or沒有只靠單獨1張就能構成畫面的主角級照片等場合。照片需要準備3張以上。

| DM | BANNER | 宣傳單 | 冊子類的封面 |
| 店家名片 | SNS用圖片 | 海報 | |

12 **中意的偏好** 的基本食譜

❶ 配置照片

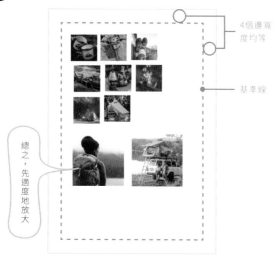

4個邊寬度均等

基準線

總之，先適度地放大

❷ 排列照片

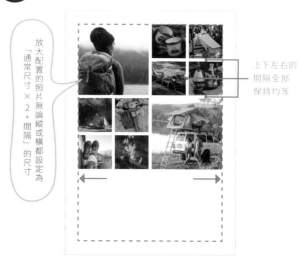

放大配置的照片無論縱或橫都設定為「通常尺寸 × 2 + 間隔」的尺寸

上下左右的間隔全部保持均等

照片全部都裁剪成相同尺寸的正方形，
從中挑出1～2張想放大配置的照片。
因為想要讓周圍4個邊保留均等的留白，
所以暫時先配置作為基準的框線。

照片之間取出均等的間隔再排列。
將全部的照片整體擴大到觸及左右兩邊的基準線。

超速效設計 POINT!
照片張數不夠的時候，也有改變裁剪位置來2次利用這招密技。

進階者必看 POINT!
放大尺寸的2張照片除了左右和上下排列以外，也推薦稍微偏移的斜向配置。

＼也請確認調味變化A！／

❸ 暫時調整其他素材的尺寸、位置

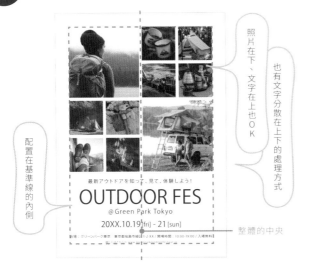

照片在下、文字在上也OK

也有文字分散在上下的處理方式

配置在基準線的內側

整體的中央

❹ 決定字型、顏色

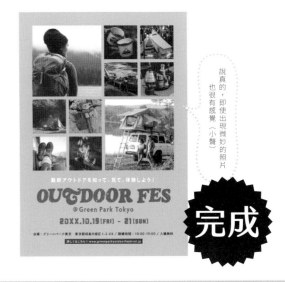

說真的，即使出現微妙的照片也很有感覺（小聲）

完成

文字依據內容分組後進行配置，整體置中對齊。
文字配合優先度分成2～4種尺寸，
並大致調整位置。

決定字型之後，再次調整尺寸和位置。
消除基準線，確定背景和文字使用的顏色。

超速效 設計 POINT!

照片一多，自然就能醞釀出熱鬧的氣圍，即使不去努力增添插圖或圖案等也沒問題！

12 **中意的偏好** 的調味變化

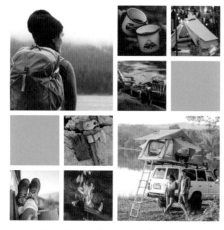

照片不夠時就靠這個來解決！

即便宣稱「原本就是要這麼設計」也不會讓人起疑。
色塊彼此拉開距離，分別配置在幾個地方。建議塗上與照片相近的顏色。

Before

其他的創意

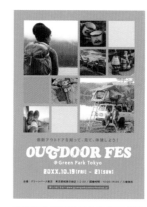

刻意使用鮮豔的顏色作為強調的重點。

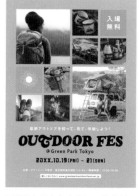

如果很在意色塊內空無一物的話，稍微添加一點文字或插圖也是OK的。

Ⓑ 圓標

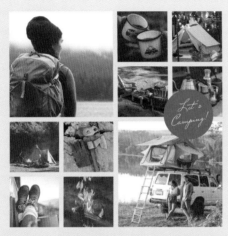

刻意疊在照片上,表現出隨興的感覺!

把一部分的文字資訊移動到圓標裡面感覺也不錯。
就算沒有特別的意義,放進英文的話就能營造氣氛。

其他的創意

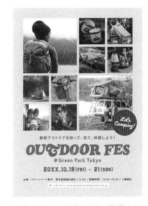

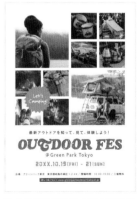

Before

猶豫該放在哪裡的話,選擇右下
角是最簡單的。請記得不要和文
字重疊。

改成鋸齒狀就能帶來活力充沛的
印象!

 盡可能擴大

Before

> **感覺好像會一直延續下去…！**
>
> 將全部的照片整體往左右兩端擴大。
> 請注意在進行過程中,不要破壞照片的比例以及間隔。

其他的創意

像是連下端也要覆蓋住那樣,將
整體往下移動也是可以的。

只將2張大張照片往左右兩端擴
張,並溢出版面的變化範例。

D 打通帶來的蓬勃生氣

亂數感帶來了高手風範！

讓數個方塊打通融合，組成細長的方塊來配置照片。
照片的數量越多，效果會更好。

∴ **其他的創意** ∴

將2個大方塊與下方或鄰接的方塊
整合、特大化的版本。

讓細長＋特大交錯排列的話，就
能達到最高層級的亂數感。

12 **中意的偏好** 的調味變化

 E 修圓角

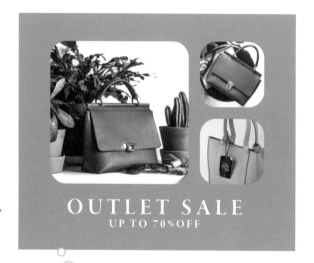

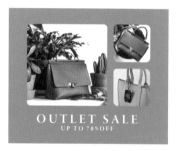

根據角被修得多圓潤，氣氛也會截然不同，請多多嘗試。

若是以時尚尖端為目標的話，可挑戰看看只把1處角修成圓角的進階者變化。

Before

塑造出溫和且柔軟的氛圍！

如果覺得有些過於帥氣的話，就把照片的角修成圓角。
很適合孩童·嬰兒類型或流行類型題材的設計。

F 拱形文字

Before

與列隊照片之間的差異很可愛!

明明整體很整齊,卻「只有這裡是拱形」,就是重點所在。
文字過長or過短都會難以取得平衡,務必留意。

∴ 其他的創意 ∴

建議選擇沒有添加過多裝飾的簡
單字型。

這種形式與高雅&可愛少女的風
格也很相襯。

設計絕招

／不必太費勁的＼

其之二 「裝飾擺在最後」

雖然一心想做出很棒的設計，但人們時常會在無意間做出的動作就是「第一步從裝飾開始做起」。只不過！這其實會成為「做得過頭」和「失去方向」的肇因，非常可能導致前往目標終點的道路變得極為漫長！起初只從必要的資訊開始，裝飾最好是在「最後階段稍微添加」。只要能遵守這樣的順序，應該就能比過往更簡單、迅速地完成設計作品。

從裝飾開始

✕ 裝飾是主角？調整很麻煩！

從必要資訊開始

◯ 稍微添加就能營造很棒的氛圍

Section**3**

文字和照片
都是主角的
設計技巧

GROUND
OPEN!

20XX.2.10sat 10:00-

Mr.burger

貪心的合作A

－照片的主角很明確的場合－

為文字和照片都互不相讓
的戰爭畫下了休止符

以這份食譜所製作的設計範例

LOGO 為主角的
店家名片

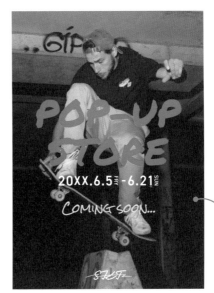

SNS 用圖片

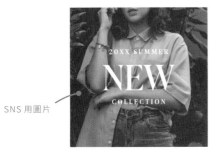

快閃店的公告海報

推薦

用在採用人或物等主角被攝體明確的照片等場合。與其說是「引人注目」，更像是「展現給人看」的印象。

	DM	BANNER	宣傳單	冊子類的封面
店家名片	店頭POP	SNS用圖片	海報	

貪心的合作 A 的基本食譜

① 配置照片

大膽地放大！（主角的風格）

② 暫時調整其他素材的尺寸、位置

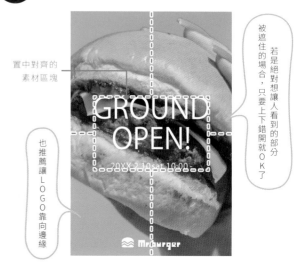

置中對齊的
素材區塊

被遮住的場合，只要上下錯開就 OK 了

若是絕對想讓人看到的部分

也推薦讓 LOGO 靠向邊緣

配置照片時要像是從這一頭到另一頭都鋪得滿滿的。
調整位置，讓被攝體像是位處在版面的中央。

**進階者
必看
POINT!**

將被攝體盡量擴大，像是要填滿
上下左右的狀態，就能達成很棒
的平衡。

全部的文字都置中對齊，
文字配合優先度分成2～4種尺寸。
將素材區塊配置在整體版面的中央。

③ 決定字型、顏色

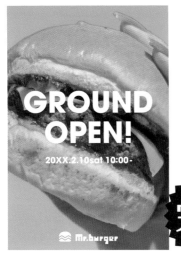

GROUND OPEN!
20XX.2.10sat 10:00-

完成

決定字型之後,再次調整尺寸和位置。

決定文字的顏色。

超速效 設計 POINT!

拜大膽的版面所賜,即使不添加講究的字型或裝飾也能呈現十足的魄力!

解決茫然感的Memo

總覺得不太搭調…

跟照片的氛圍不合的字型

同時存在氣氛不同的2種字型

以「流行」、「洗鍊」等照片氛圍為主軸,並配合主軸來挑選字型和顏色,試著讓整體的氛圍能夠統一!

貪心的合作 A 的調味變化

 feat. 頑固地排排站

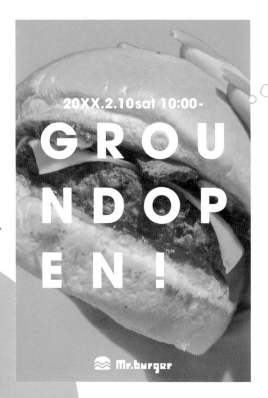

Before

最大程度的魄力!

請參考recipe04的主角文字的配置方式。
主角以外的文字置中對齊後,要配置在上or下方都OK。

其他的創意

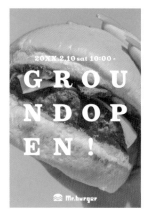

改變字型,變成美式風格設計。

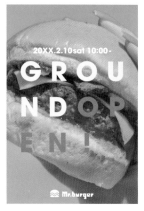

不同的單字分別使用不同顏色,
變得更加一目了然!

B 新括弧

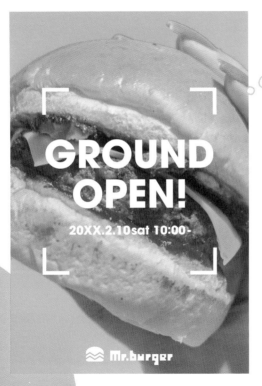

現在括弧的用法要更時尚一些！

像是要把中央文字彙整起來那樣，在4個邊角處配置。
在不妨礙照片的情況下適當地強調文字，就能完成優秀的
設計！

∴ 其他的創意 ∴

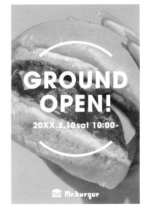

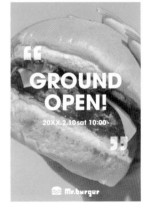

Before

像是上下夾住文字、宛如LOGO
商標的彙整方式也很棒。

將大大的英文雙引號作為重點就
能吸引觀者的視線。

13 貪心的合作 A 的調味變化

 C 重複的框線文字

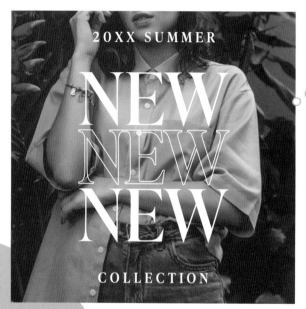

因為很重要,所以要說3次!

只將3組中的正中央那組設定為框線文字,營造韻律感。
如果主角文字有複數行的場合,就不適合這種風格,請務必注意。

∴ **其他的創意** ∵

如果很難決定字型的話,就挑選不容易失敗的粗體。

文字上色的場合,請選擇與背景照片有所差異的顏色。

Before

D 單色的富裕感

如果金色太過閃亮的話反倒會帶來廉價的印象，請確實留心這一點。

調整為比單色還更具有溫度的褐色調，散發出古典的氛圍。

Before

這麼輕鬆就呈現出高級感真的好嗎？

當然很好！只要將照片轉為單色，
就能搖身一變、成為大人風格的奢華氣氛。

E 三角形色塊

將角落作為強調的重點！

在4個角落的任一處配置色塊，做出1個等邊三角形。
建議將LOGO或短文字沿著斜線配置。

其他的創意

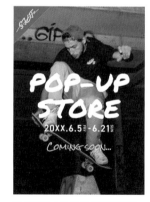

色塊跟被攝體太過接近的場合，
就調整照片+文字的位置。

即使稍微大膽地採用鮮豔色彩，
只放1個地方的話就沒問題！

Before

F 時尚的層次感

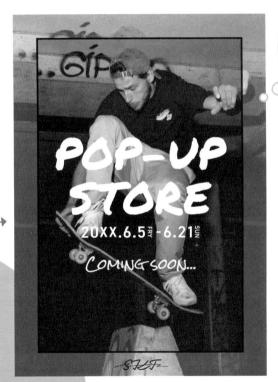

意外完成的專業呈現技巧…！

將2張照片重疊，上層照片等比例縮小後加上邊框，
下層照片只要進行半透明處理就可以了。實際做起來比用看
的還更簡單！

其他的創意

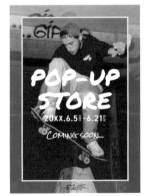

文字上色的場合，建議邊框使用
白or黑色。

稍微粗一點的邊框若使用搶眼的
顏色也會很時髦。

Before

recipe
14

貪心的合作B

－照片的主角不明確的場合－

為文字和照片都互不相讓的戰爭畫下了休止符

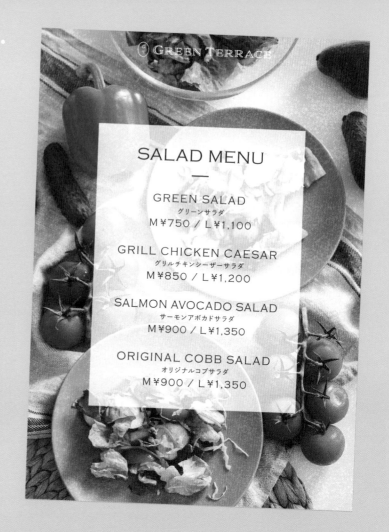

以這份食譜所製作的設計範例

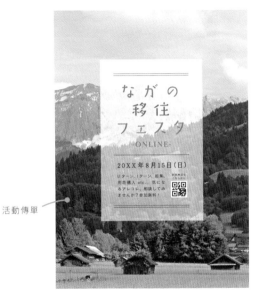

活動傳單

相機店的DM

摺頁傳單的封面

推薦

用於使用的照片為風景或是存在複數被攝體的場合。面積小的製作物會被照片給占滿,所以不建議採用。

| DM |
| 店頭POP |

| 宣傳單 | 冊子類的封面 |
| 海報 | 菜單 |

14 貪心的合作 B 的基本食譜

① 配置照片

配置照片時要像是從這一頭到另一頭都鋪得滿滿的。

② 暫時調整其他素材的尺寸、位置

置中對齊的素材區塊

LOGO也可靠向邊緣

為了更容易閱讀，文字選用白色（不要太勉強就OK了）

為了讓左右兩側不要過寬，請採取斷行或調整尺寸等手法

文字依據內容分組後進行配置。

整體置中對齊，

文字配合優先度分成2～4種尺寸。

將素材區塊配置在整體版面的中央。

③ 擺上坐墊

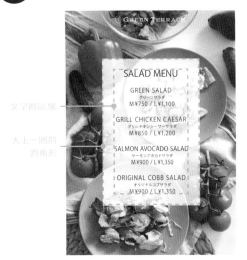

文字的區塊

大上一圈的
四角形

④ 決定字型、顏色

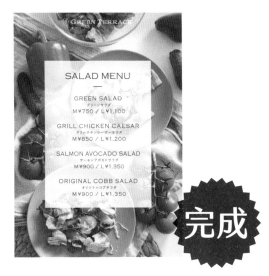

完成

設置一個比文字區塊範圍大上一圈的四角形（坐墊）。

配置在文字下層，並且半透明化處理。

超速效設計 POINT!

如果文字量太少導致結構不佳的時候，只要將坐墊改為正方形就會顯得美觀。上下留白也是OK的！

決定字型之後，再次調整包含坐墊在內的尺寸和位置。

決定文字的顏色。

進階者必看 POINT!

將文字周圍的留白（大上一圈的坐墊的留白部分）寬度設定為上下左右均等，就會很完美。

 上色的坐墊

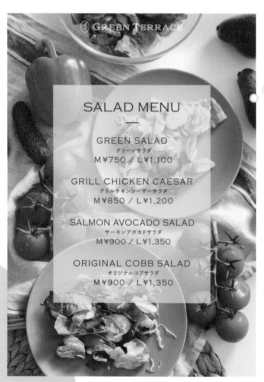

Before

顏色的選擇方法是重點所在！

半透明的坐墊加上顏色後就會和照片的顏色混合。
基於這一點，使用跟照片同色系的顏色就是正確答案。

其他的創意

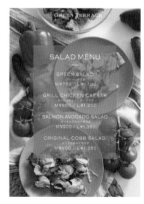

照片背景偏白的場合，只要採用照片中使用的任何顏色都OK。

上色坐墊×上色文字會很難閱讀，因此文字請選擇黑or白色。

Ⓑ 變身的坐墊

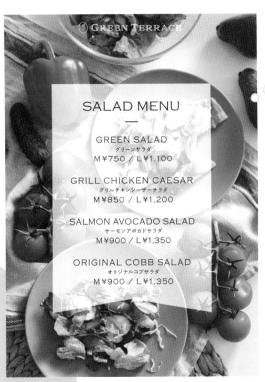

更改形狀，氣氛也隨之一變！

推薦將四角形空間的1個邊or角加以變化的手法。
如果讓整體產生過大的變化就會難以取得平衡，務必留意。

∴ **其他的創意** ∴

 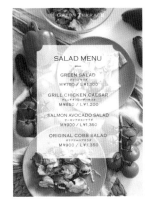

只斜切掉1個角，然後加上三角形反摺效果，就會很像便條紙的風格！

每個角都挖出1個半圓，就會散發出既雅緻又帶有些微高貴感的氣氛。

Before

 移動坐墊

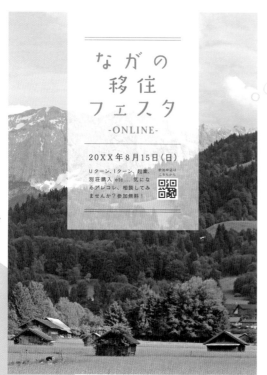

文字也直接跟著一起上移！

文字不要太靠近邊緣，停在稍微內側的地方，
只將坐墊一口氣延伸，並且讓部分範圍溢出版面。

Before

其他的創意

往左邊溢出的模式。文字也跟著
靠左對齊，取得絕妙的平衡感。

與變身坐墊一起施展的合體技。
調性相襯，就好像從上方垂掛的
錦旗。

D 溢出的手寫體

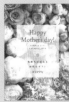

讓華麗感一口氣增幅！

主角文字設定為手寫體，將之擴大、彷彿要溢出坐墊的範圍。設定10～15°的微微傾斜便能呈現美感！

其他的創意

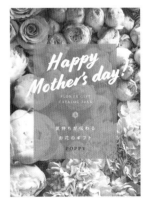

同樣都是手寫體，但不同的字型也會帶來千變萬化的印象。

筆跡宛如在流動般的手寫字型也很相襯。

Ⓔ 整齊的膠帶

左右各一的形式。如果膠帶距離文字過近的話，就稍微增加坐墊的寬度。

想要斜向配置的話，角度設為45°就會顯得很時髦！此外，也有在上面添加文字的手法。

Before

稍微增添一些重點！

整齊地貼上細細的長方形。比起追求真實的質感，
採用樸實的平面表現形式不但簡單，看上去還很洗鍊！

F 窗戶文字

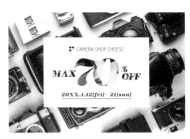

選擇簡單且稍微有些粗度的字型。太複雜or
太細都不建議。

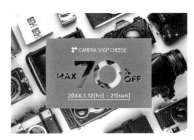

如果要為坐墊上色,請使用照片中沒有的顏
色,關鍵在於要展現出和照片的差異性。

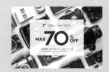

Before

專家也常用的上級調味手法!

像是在坐墊上鏤空文字,讓底下的照片露出來。
如果坐墊是半透明的場合就會造成閱讀困難,因此請不要
透明化處理。

不要想得太過困難！

均等分配

以這份食譜所製作的設計範例

店頭POP

房仲業者的
傳單

活動海報

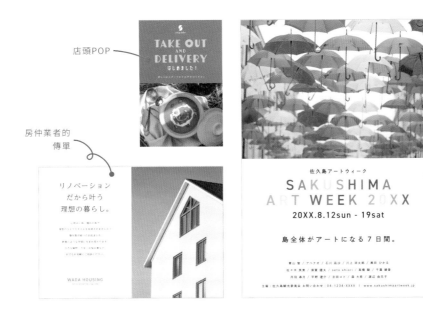

推薦 請注意,因為正方形不容易取得平衡,建議使用長方形。資訊量較多的場合請參照recipe16!

| 名片 | DM | BANNER | 宣傳單 | 冊子類的封面 |
| 店家名片 | 店頭POP | SNS用圖片 | 海報 | 菜單 |

15 均等分配 的基本食譜

① 配置照片

整體的一半

照片放在右半邊也OK！

② 暫時調整其他素材的尺寸、位置

置中對齊的素材區塊

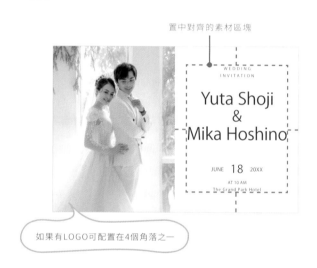

如果有LOGO可配置在4個角落之一

配置照片時要像是將版面的一半範圍都鋪得滿滿的。

進階者 必看 POINT!
如果人或物體是橫拍的場合，建議靠向內側（設計版面的中心側）配置。

素材依據內容分組後進行配置。

整體置中對齊，

文字配合優先度分成2～4種尺寸。

將素材區塊配置到剩下那一半區域的中央。

③ 決定字型、顏色

決定字型之後，再次調整尺寸和位置。

確定背景和文字使用的顏色。

超速效設計 POINT! 資訊量較少，使得文字區域顯得空蕩蕩的時候，請試著讓群組之間的間隔拉開一點。

解決茫然感的Memo

總覺得有點土氣⋯

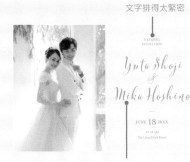

文字排得太緊密

手寫體沒有連結感

想要更上一層樓的人，請留意字距（字與字之間的距離）。適度拉出空間，營造出細緻感。

也請試著讓手寫體的連結更漂亮一點。

15 均等分配 的調味變化

A 雙色的留白

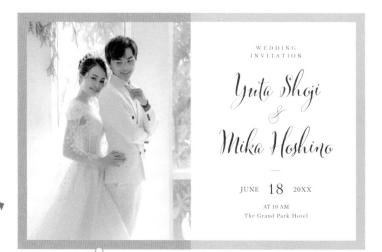

想要醞釀出成熟的大人韻味的話,使用雅緻的暗色就很適合。

若是選擇柔和且明亮的顏色,便能營造出可愛的印象。

Before

使用2種顏色的留白帶來新鮮感!

在4個邊上加上寬度均等的邊框,照片側和色塊側使用不同顏色。如果色塊側的邊框使用跟照片接近的顏色,整體印象會比較容易融合。

Ⓑ 戲劇性的標語

使用手寫風格的字型就能有效強調出留言的印象。

橫書當然也是OK的。讓它跟其餘的文字呈現尺寸差異的話,便能塑造出很不錯的感覺。

Before

擺到照片上的話更能揉合印象!

只把標語移動到照片區域。
剩下的文字藉由調整尺寸和位置來重新取得平衡。

C 挪動照片位置

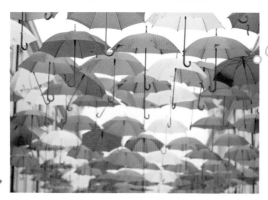

島全体がアートになる7日間。

佐久島アートウィーク

SAKUSHIMA
ART WEEK 20XX

20XX.8.12sun - 19sat

青山 智 / アベナオ / 石川 凪沙 / 川上 祥太郎 / 黒田 ひかる

佐々木 英美 / 須賀 健太 / seto shiori / 髙橋 駿 / 千葉 綾香

丹羽 皐月 / 平野 遼介 / 吉田コト / 森 大希 / 渡辺 由花子

主催：佐久島観光委員会 お問い合わせ：04-1234-XXXX｜www.sakushimaartweek.jp

若無其事、泰然自若地往下移動！

將部分的文字資訊移動到上側，照片則是往下挪動。
如果降得太多、讓照片接近正中央的位置，平衡感就會受到
影響。

其他的創意

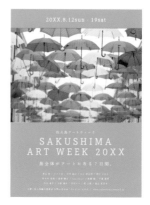

上移的文字建議選擇標語或日期
等主標題以外的內容。

如果照片擺在這個位置的話，將2
行文字移動到上側也是OK的！

Before

D 放大很多的主標題

Before

壓倒性的訴求力!

設定為最左和最右邊的主角文字會稍微被邊緣裁掉的特大尺寸。能夠塑造出照片和文字一起躍入視野的感覺,更加令人印象深刻!

⋰ 其他的創意 ⋱

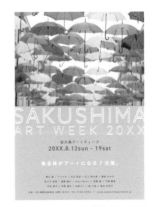

適合粗細不太有抑揚頓挫、維持一定的字型。

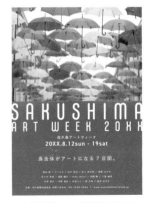

文字數量較少or細字型的場合,可試著讓文字間隔拉得開一點。

15 **均等分配** 的調味變化

E 英文三明治

Before

即便沒有特別意義也能醞釀出氣氛！

將較短的英文以極小的尺寸配置在左右兩邊。
因為終究只是作為一種裝飾，所以請不要把重要情報放在
這個地方。

⋯ 其他的創意 ⋯

選擇顏色的重點在於要比主角
文字的顏色更低調。

左右請維持統一感，上下位置&
顏色不要出現差異。

F 側邊的正方形

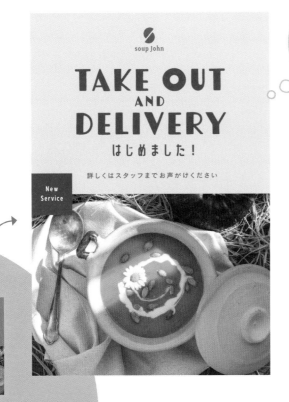

Before

> 簡潔又時尚的重點強調！
>
> 將1個小正方形配置在側邊，落在側邊正中央的位置。
> 接著將LOGO或短文字放進去就完成了！

．．．： 其他的創意 ：．．．

調整尺寸和位置，讓文字不要疊合、也不至於靠得太近。

如果正方形內有放入LOGO的話，建議配置在上邊or下邊。

三等分配置

如果「均等分配」無法妥善收納素材的話，就運用這個

以這份食譜所製作的設計範例

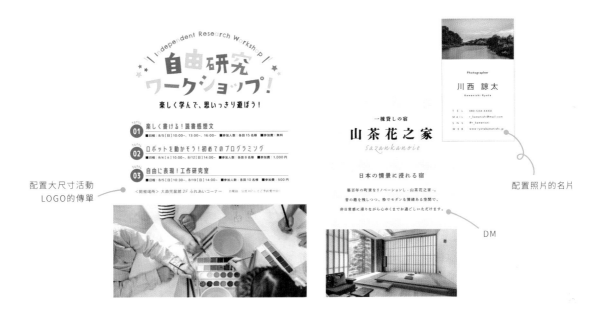

配置大尺寸活動
LOGO的傳單

配置照片的名片

DM

推薦

用於資訊量普通～較多的縱向版面製作物。因為照片區會呈現橫長形，必須確認是否配置得當。

名片	DM	BANNER	宣傳單	冊子類的封面
店家名片	店頭POP	SNS用圖片	海報	菜單

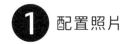三等分配置 的基本食譜

❶ 配置照片

3等分

比例大概抓一下就好

基準線

❷ 配置其他的素材

Halloween
Trick Or Treat Campaign!

その1 新規登録で500ポイントGET
その2 お友達紹介で100ポイントGET
その3 先着30名様ノベルティプレゼント

暫時配置基準線,將整體版面分成3等分。
將照片鋪滿上or下方的區域。

超速效設計 POINT!
顏色數量多、密度較高的照片放到下面,畫面比較清爽的照片就放到上面,看起來的平衡感會比較好。

將素材區分為主標題等主角素材,以及詳細資訊等次要素材。
剩下的兩個區域,上側配置主角素材、下側配置次要素材。

③ 暫時調整其他素材的尺寸、位置

整體的中央

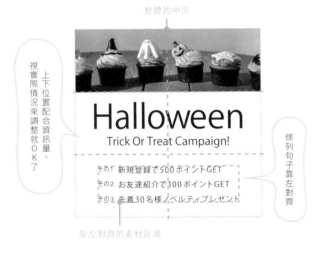

上下位置配合資訊量、視實際情況來調整就OK了

條列句子靠左對齊

靠左對齊的素材區塊

④ 決定字型、顏色

從照片中選出1個顏色並設定為背景色，就能呈現出統一感。

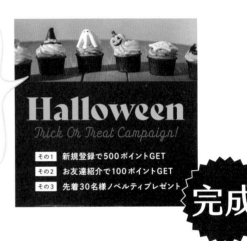

完成

文字配合優先度分成2～4種尺寸，
主角素材全部置中對齊。
次要素材配合內容置中對齊or靠左對齊。
靠左對齊的場合，將文字往左邊靠之後，整個素材區塊配置到版面的中央。

決定字型之後，再次調整尺寸和位置。
消除基準線，確定背景和文字使用的顏色。

進階者必看 POINT!

如果各區域的密度出現極端差異的話，只要視情況調整空間就OK了！

16 三等分配置 的調味變化

A 稍微重疊

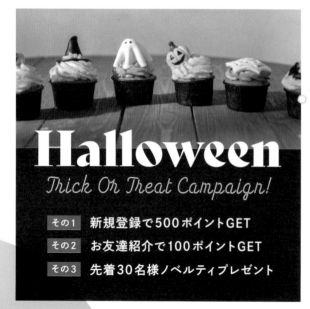

Before

總之讓標題顯眼一點！

放大主角文字，然後稍微和照片所在區域重疊。
沒有完全疊合就是重點所在。

其他的創意

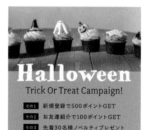

選色時要謹慎，注意不要讓文字變
得很難閱讀。

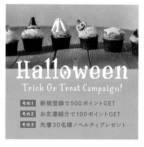

配合照片的調性去挑選字型，氛圍
感也會隨之提升！

B 單色的漸層

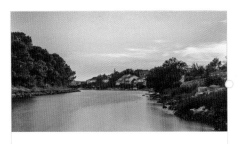

Photographer

川西　諒太

Kawanishi Ryota

T E L　　080-1234-XXXX
M A I L　　r_kawanishi@mail.com
S N S　　@r_kawanisni
W E B　　www.ryotakawanishi.jp

Before

適度的漸層感營造出情調！

顏色↔白色這種單色漸層，會比顏色↔顏色這種類型還更好處理。如果照片是配置在下方，漸層就從上方開始。

其他的創意

Photographer

川西　諒太
Kawanishi Ryota

T E L　　080-1234-XXXX
M A I L　　r_kawanishi@mail.com
S N S　　@r_kawanisni
W E B　　www.ryotakawanishi.jp

漸層的範圍最好占整體的3分之1。

Photographer

川西　諒太
Kawanishi Ryota

T E L　　080-1234-XXXX
M A I L　　r_kawanishi@mail.com
S N S　　@r_kawanisni
W E B　　www.ryotakawanishi.jp

深色的淡出處理比較不容易，選用淺色會比較好。

 C 顏色的分割

Before

變得更容易理解了！

替照片區域以外的兩個區域設置不同的背景色。
如果覺得顏色很難配，可以把其中之一設成白色。

其他的創意

如果不使用白色的話，分別選擇
同色系的深淺色會更好。

使用顏色較少的話比較簡單。如
果畫面很混亂的話，可以試著減
少顏色。

D Z字分割

形成熱鬧又歡樂的氣氛！

讓3個區域的界線都稍微傾斜。
如果傾斜過度的話會很難放進文字，建議在3°左右。

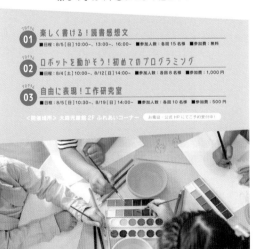

Before

其他的創意

充滿活力的設計和令人眼睛一亮
的明亮色彩很契合。

將界線變化為波浪狀，熱鬧感也
跟著提高了！

E 充滿韻味的縱書

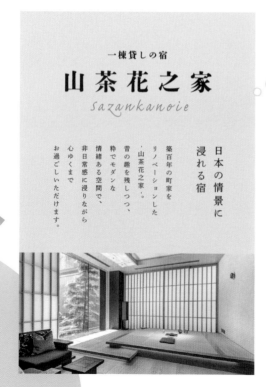

一棟貸しの宿

山茶花之家
Sazankanoie

日本の情景に浸れる宿

築百年の町家を
リノベーションした
・山茶花之家・。
昔の趣を残しつつ、
粋でモダンな
情緒ある空間で、
非日常感に浸りながら
心ゆくまで
お過ごしいただけます。

Before

> **總覺得更加觸動人心了！**
>
> 將次要資訊縱書。比起日期時間等事務性的內容，用在想讓人仔細閱讀的文章等場合會更有效果。

∴ 其他的創意 ∴

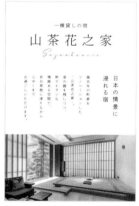

鐵則就是文章使用的字型要簡單。有特色的字型就給標題使用。

不希望太過樸實內斂的話，黑體會比明朝體更加合適。

 分界線的裝飾物

Before

不想太過樸素的話就加上這個！

雖然劃出分界線的話就顯得一目了然，但只有線條就太俗氣了！讓旋轉45°的正方形一個個排列，就能完成簡單的裝飾。

其他的創意

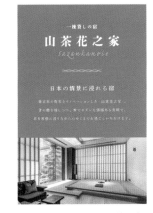

讓2條和緩的波浪線交錯，就形成1條很時髦的分界線。

在中央配置沒有繼續往左右兩端延伸的短分界線就是重點所在。

recipe

17

不知為何感覺很出色的 T 之魔法

進行 T 分割

依照喜好

8月28日㊎ **/29日**㊐

開催方法 大阪市役所 / オンライン

対　　　象：創業予定者・創業 5 年以内の方
受　講　料：無料（先着 50 名）
申し込み方法：お電話又は下記 HP よりお申し込み下さい
　　　　　　　03-1234-XXXX / www.osakacity.jp

GUEST

株式会社 ADD
CEO 本田俊徳氏

トークテーマ「経営力」

事業成功へ繋がる

創業支援
セミナー

以這份食譜所製作的設計範例

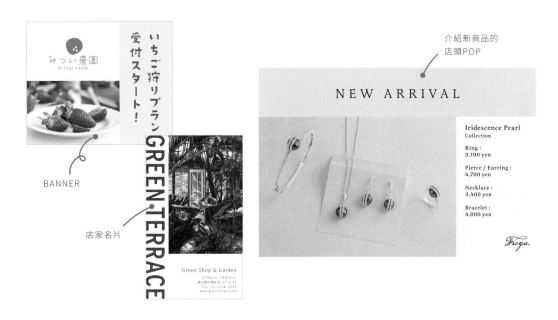

BANNER

店家名片

介紹新商品的
店頭POP

推薦

因為能夠自由決定照片和文字的空間,所以方便靈活運用,無論縱向還是橫向都很推薦。

| 名片 | DM | BANNER | 宣傳單 | 冊子類的封面 |
| 店家名片 | 店頭POP | SNS用圖片 | 海報 | 菜單 |

17 **依照喜好進行T分割** 的基本食譜

❶ 配置素材

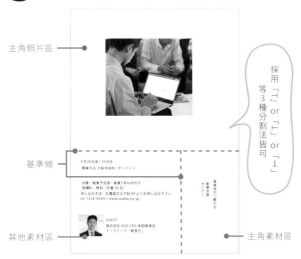

主角照片區

採用「T」or「⊥」or「⊢」等3種分割法皆可

基準線

其他素材區

主角素材區

8月28日金 / 29日
開催方法 大阪市役所 / オンライン

対象：創業予定者・創業5年以内の方
受講料 無料（先着50名）
申し込み方法：お電話又は下記HPよりお申し込み下さい
03-1234-XXXX / www.osakacity.jp

事業成功へ繋がる 創業支援 セミナー

GUEST
株式会社 ADD CEO 本田像像氏
トークテーマ「経営力」

❷ 調整主角照片

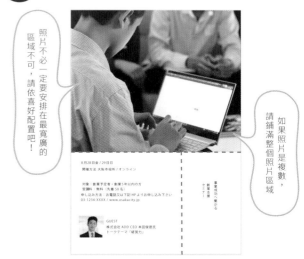

照片不必一定要安排在最寬廣的區域不可，請依喜好配置吧！

如果照片是複數，請鋪滿整個照片區域

8月28日金 / 29日
開催方法 大阪市役所 / オンライン

対象：創業予定者・創業5年以内の方
受講料 無料（先着50名）
申し込み方法：お電話又は下記HPよりお申し込み下さい
03-1234-XXXX / www.osakacity.jp

事業成功へ繋がる 創業支援 セミナー

GUEST
株式会社 ADD CEO 本田像進氏
トークテーマ「経営力」

因為要以T字形的框線將整體分成3個部分，所以先決定分割的方式，暫時先配置基準線。

將素材區分為主角照片、標題等主角素材、

以及其他素材等3種，然後分配到各個區域。

配置照片時要像是從照片區的這一頭到另一頭都鋪得滿滿的。

超速效 設計 POINT!

如果試著配置但感覺與該空間不協調的話，請一邊調整基準線、一邊繼續進行吧！

③ 暫時調整主角素材的尺寸、位置

區域為縱長形的場合

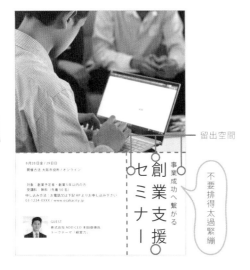

留出空間

不要排得太過緊繃

區域為橫長形的場合

也有刻意放大、僅留下些微間隙的手法

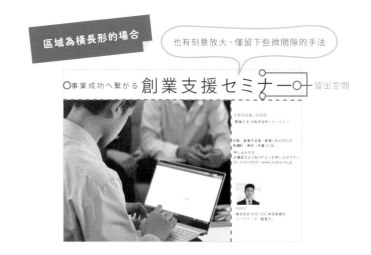

留出空間

主角素材區是縱長形的場合，採用靠上對齊的縱書or靠左對齊的斷行橫書；

主角素材區是橫長形的場合，採用靠左對齊的橫書or置中對齊的橫書。

（主角素材是LOGO的場合，無論版面是縱長形或橫長形，都配置在區域的中央）

文字配合優先度分成2～4種尺寸，配置時不要緊貼基準線，也不要距離邊緣太近。

④ 暫時調整其他素材的尺寸、位置

有LOGO的話，可配置在4個角落任一處！

留出空間

主角文字就在旁邊的時候，靠上對齊是最理想的

⑤ 決定字型、顏色

改變各區域的背景色也沒問題

完成

文字採用靠左or靠右（縱書的場合則是靠上）對齊。
文字配合優先度分成2～4種尺寸，
配置時不要緊貼基準線，
也不要距離邊緣太近。

決定字型之後，再次調整尺寸和位置。
消除基準線，確定背景和文字使用的顏色。

進階者 必看 POINT!

文字區域周圍的留白均等為佳。消除基準線之後，請一邊檢視整體狀況、一邊進行調整。

依照喜好進行T分割 的調味變化

 個人癖好的強調線

> **稍微點綴就能展現個性！**
>
> 用線條稍微點綴主角文字，藉此強調該部分。
> 線條的粗度小於文字的粗度，就能取得良好的平衡。

其他的創意

Before

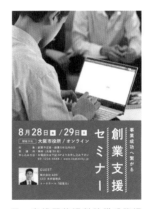

用一字排開的短斜線構成強調線。雖然看起來簡單卻能展現細緻手法。

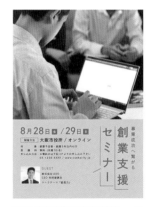

使用L字線然後再添加斜線，一口氣轉變為時髦的對話框樣式。

17 依照喜好進行T分割 的調味變化

B 區域侵略～背景色篇～

Before

這種手法安全且和緩，不會出問題！

僅限於文字區域呈現L字形的場合。
只在1個區域加上背景色，然後讓顏色一路延伸至相鄰的連接區域。

其他的創意

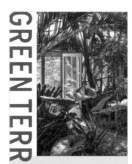

選擇顏色的時候要確認不會影響到文字的閱讀。

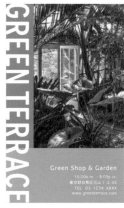

想要使用深色的話，請將另一個區域也設為深色，文字採用白色。

C 區域侵略～背景 + 照片篇～

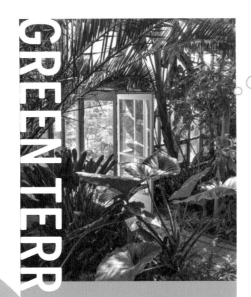

Before

雖然幾乎沒有區域概念了,但也不成問題!

這也是限定於照片以外的素材配置呈現L字形的場合。
照片和背景色都往鄰接區域一路延伸,文字也與它們疊合。

其他的創意

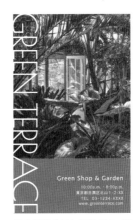

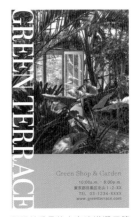

照片整體為深色調的場合,背景色也使用深色就會很理想。

與照片重疊的文字建議選用簡單的字型。

17 依照喜好進行T分割 的調味變化

D 壓在上層的框架

其他的創意

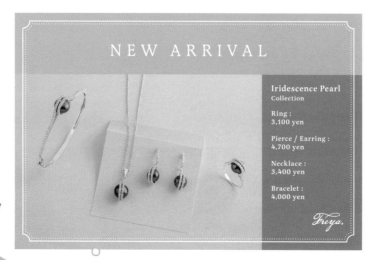

只要讓2個稍微斜向偏移的四角形疊合,立刻就能完成洗鍊的框架。

只在4個角落添加華麗的裝飾。但是不要過於浮誇,避免搶走照片和文字的鋒頭。

Before

「看起來複雜」就是提升專業度的關鍵!

無視區域、直接將框架壓在整體底圖上層,就會給人一種複雜的感覺。文字往內側靠,不要跟框架離得太近。

E 聚光燈模式

即便沒有特別雕琢,光靠簡單的形式就十分有效了。

讓圓點圖案成為重點,即使整體都統整為相同色系也不會顯得無趣!

Before

只用在一部分的話也不會過於搶眼!

只配置在資訊量較少的1個區域。

還能在只有照片特別顯眼時作為緩和技巧來加以運用。

主角放大、配角縮小

呈現
強弱感的
親子

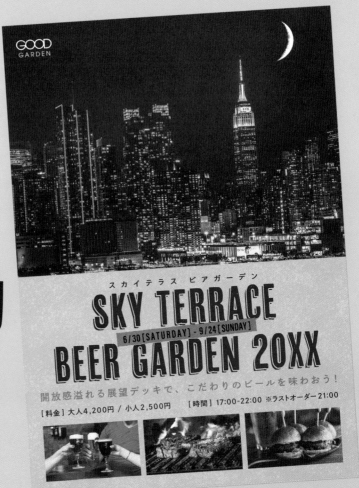

以這份食譜所製作的設計範例

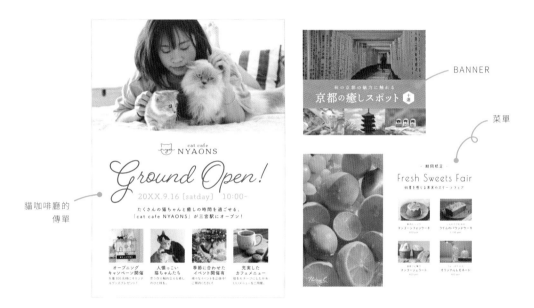

貓咖啡廳的
傳單

BANNER

菜單

推薦

用於有複數照片,並且想挑1張
當成主角、有所區別的場合。
如果想全部並列的話請參考
recipe19!

DM　　BANNER　　宣傳單

店頭POP　　SNS用圖片　　海報　　菜單

18 **呈現強弱感的親子** 的基本食譜

① 配置素材

横向版面的場合，就將主角照片和其他素材分到左右兩邊

盡可能掌握其他素材的資訊量

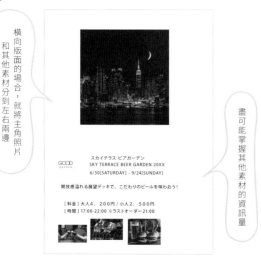

② 調整主角素材的尺寸、位置

將主角照片配置在上側。
其他素材依據內容分組後配置到下側。

配置照片時要像是延伸到上、右、左（横向版面則是右or左、上、下）3 邊邊緣那樣鋪得滿滿的。

超速效 設計 POINT!

配合其他素材的資訊量再來決定主角照片的面積也是OK的。如果不知該如何下手，就試著以整體版面的一半作為基準吧！

③ 暫時調整其他素材的尺寸、位置

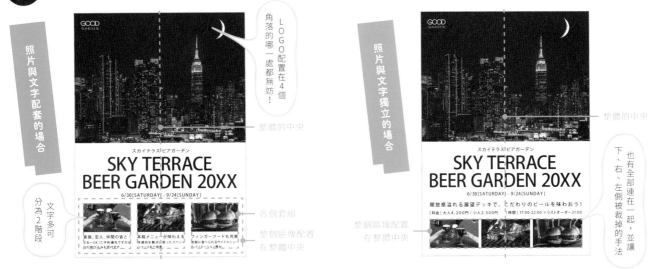

照片與文字配套的場合

LOGO 配置在4個角落的哪一處都無妨！

整體的中央

文字多可分為2階段

各個套組

整個區塊配置在整體中央

照片與文字獨立的場合

整體的中央

下、右、左側被裁掉的手法 也有全部連在一起，並讓

整個區塊配置在整體中央

次要照片與文字配套的場合，各套組的圖與文都是置中或靠左對齊，接著讓各套組並排，並配置在整體版面的中央。

如果照片與文字各自獨立的話，就只將照片並排，然後整個區塊配置在整體版面的中央。

其他的文字全部置中對齊，也配置在整體版面的中央。

文字配合優先度分成2～4種尺寸，並大致調整位置。

進階者必看 POINT! 次要照片的縱長統一，看上去就會顯得整齊又美觀。

④ 決定字型、顏色

可嘗試將日期和標題文字重疊！

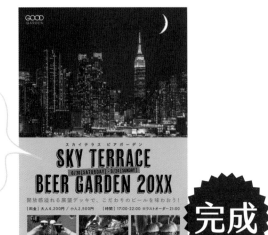

完成

決定字型之後，再次調整尺寸和位置。
確定背景和文字使用的顏色。

解決茫然感的Memo

總覺得沒有統整性⋯

整體使用的顏色太多了

背景色和文字色並不搭調

把相近的顏色統一為相同顏色，或是在兩種顏色鄰接的地方、將其中之一換成白or黑色，藉此試著減少整體使用的顏色數量！

呈現強弱感的親子 的調味變化

 feat.貪心的合作A

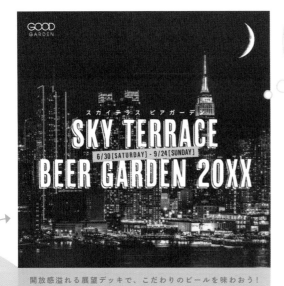

Before

魄力和設計性都大幅提升！

請參考recipe13，將主角素材壓在主角照片上。
如果有多出來的空間，就擴大照片的面積去填滿。

⋯ 其他的創意 ⋯

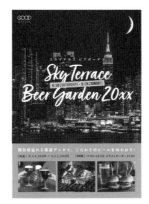

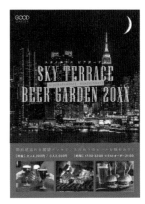

宛如隨手寫下的筆刷字體營造出
放鬆的氛圍。

想要展現特別感的時候，推薦選
擇嚴謹且成熟風格的字型。

Ⓑ 親切友好的對話框

其他的創意

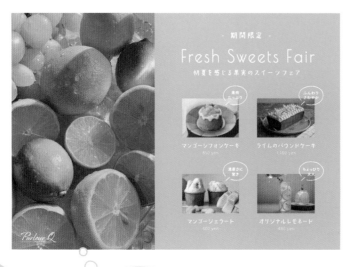

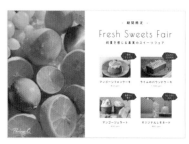

要製作整齊劃一的對話框其實並不容易。刻意描繪出圓弧或稜角，竟然超乎預期的可愛！

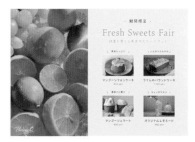

如果想要讓形式更加簡單的話，可以將左右斜線當成對話框、把文字夾在中間。

Before

只要這麼做就能瞬間湧現親近感！

將照片解說等短文字放進對話框裡面。
統一形狀和配置場所，看起來就會簡單明瞭又美觀。

C 斜向分割

Before

輕輕鬆鬆就排除無趣感！

將銜接在一起的次要照片分界改為不同方向的斜線。
因為不必擔心會破壞版面，很適合用來挑戰各種變化。

照片顏色太接近、導致很難釐清界線的
場合，可以試著用一點空隙去隔開它們。

不想讓周圍有溢出或被裁切的感覺、同
時又讓照片進入版面內側的話，可嘗試
類似漫畫分格的設計模式。

D 親子連結的裁切

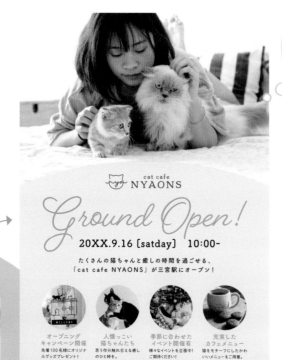

如果親是圓弧，子就用完整圓形！

主角照片的下邊和次要照片的外緣裁切出類似的形狀。
是一種能夠在表現出個性的同時也能維持統一感的優秀
變化手法。

其他的創意

Before

即便是感覺複雜的隨機梯形，只
要將親的邊緣變化為鋸齒狀就會
有統整感。

親和子都採用和緩的曲線。醞釀
出溫柔親切的氣氛。

E 此起彼落

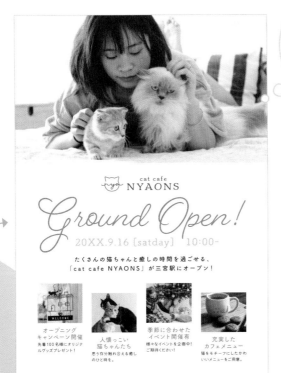

Before

就像是在愉悅地交替起伏！

只需要讓子（次要照片）上下稍微錯開即可。
與文字配套的場合，務必要整個套組一起移動。

... 其他的創意 ...

如果太過隨意變化就會顯得凌亂，建議各自為起伏設定對齊的基準。

花點心思加以裁切變化，就能提振雀躍的感受！

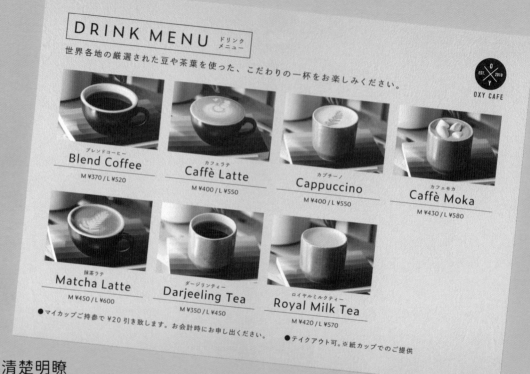

DRINK MENU ドリンク メニュー

世界各地の厳選された豆や茶葉を使った、こだわりの一杯をお楽しみください。

OXY CAFE

ブレンドコーヒー
Blend Coffee
M ¥370 / L ¥520

カフェラテ
Caffè Latte
M ¥400 / L ¥550

カプチーノ
Cappuccino
M ¥400 / L ¥550

カフェモカ
Caffè Moka
M ¥430 / L ¥580

抹茶ラテ
Matcha Latte
M ¥450 / L ¥600

ダージリンティー
Darjeeling Tea
M ¥350 / L ¥450

ロイヤルミルクティー
Royal Milk Tea
M ¥420 / L ¥570

●マイカップご持参で ¥20 引き致します。お会計時にお申し出ください。

●テイクアウト可。※紙カップでのご提供

還是排成一列最為清楚明瞭

整齊的格狀排列

以這份食譜所製作的設計範例

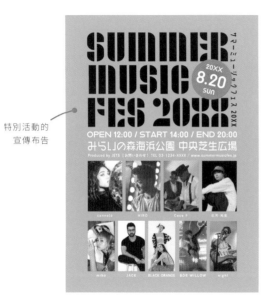

特別活動的
宣傳布告

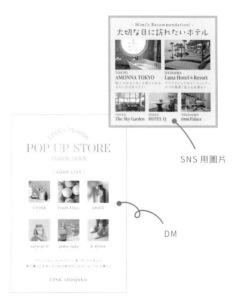

SNS 用圖片

DM

推薦 用於將複數照片排在同一列的時候。因為可配合張數來改變排列方式，製作起來也很容易！

名片	DM	BANNER	宣傳單	冊子類的封面
店家名片	店頭POP	SNS 用圖片	海報	菜單

19 整齊的格狀排列 的基本食譜

❶ 配置照片&附隨素材

採用橫4、縱2排列

留白的基準線

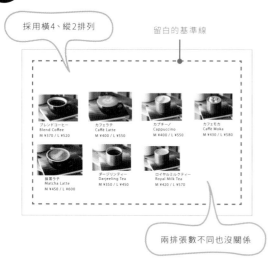

兩排張數不同也沒關係

❷ 配置其他的素材

優先度高

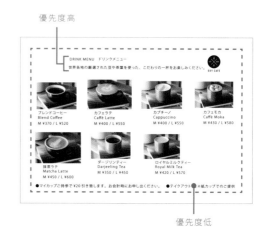

優先度低

因為想要讓周圍4個邊保留均等的留白,

所以暫時先配置作為基準的框線。

決定縱橫要配置幾張照片,先簡單排列配置。

說明文等「照片的附隨素材」配置到各照片的上or下方。

標題等優先度高的素材靠上方配置。

優先度低的素材靠下方配置。

超速效設計 POINT!

沒有必要硬是分配到上下方,全部彙整到上面也OK!

③ 暫時調整其他素材的尺寸、位置

資訊量較多的場合

若是分成2個群組的場合，
建議往左端和右端靠。

資訊量較少的場合

不要超出基準線外

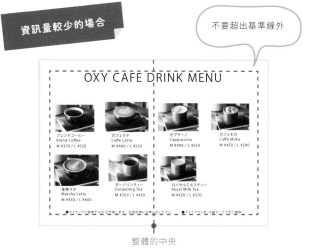

整體的中央

上方配置的素材量較多的場合，就先分成2～3個群組、靠左對齊並橫向排列；

上方配置的素材量較少的場合，就全部置中對齊並配置於整體的中央。

下方配置的素材就配合上方素材對齊的方式、選擇靠左or置中對齊。

文字配合優先度分成2～6種尺寸，並大致調整位置。

超速效設計 POINT!
關於要使用多大的面積（縱長），如果沒有先大致進行照片等素材整理就無法確定，所以這個步驟請先不要太過拘泥！

19 整齊的格狀排列 的基本食譜

4 暫時調整照片&附隨素材的尺寸、位置

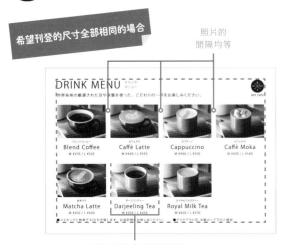

希望刊登的尺寸全部相同的場合

照片的
間隔均等

文字不要超出照片的寬度

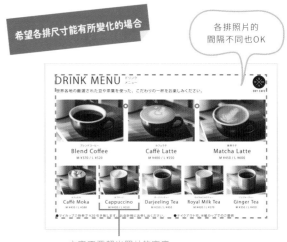

希望各排尺寸能有所變化的場合

各排照片的
間隔不同也OK

文字不要超出照片的寬度

希望刊登的尺寸全部相同的場合，就統一全部照片的尺寸、比例，並且取出均等間隔後排列；

希望各排尺寸能有所變化的場合，就統一各排照片的尺寸、比例，並且取出均等間隔後排列。

附隨的文字各自對應照片靠左or置中對齊（或者是全都統一），調整時要留意不要超出各照片的左右兩端。

文字配合優先度分成2～6種尺寸，並大致調整位置。有必要的話，配置於上下方的素材尺寸也可以再行調整。

⑤ 決定字型、顏色

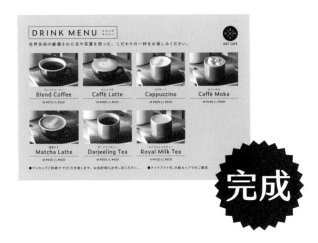

完成

決定字型之後,再次調整尺寸和位置。

消除基準線,確定背景和文字使用的顏色。

進階者
必看
POINT!

如果照片與附隨文字的寬度有落差就會很難取得平衡,這種時候只要放入與照片同寬的線條就沒問題了。

解決茫然感的Memo

總覺得很難看懂…

說明文剛好位於上下兩張照片的正中間

跟隔壁的文字太接近了

如果有複數照片、每張又都有附隨文字的話,請調整位置和間隔,讓觀者能夠一目了然地看懂哪段文字是對應哪張照片。

A 標記的標籤

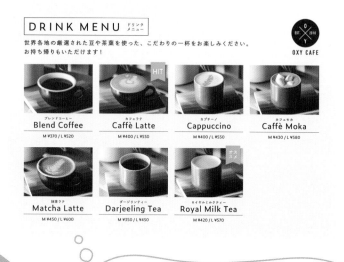

Before

想要更加顯眼的話請不要擴大尺寸，使用醒目的顏色是最棒的選擇。

也有標籤改為貼合照片一隅的三角形、文字斜向配置的手法。

用於「想要補充些什麼」的時候！

將標籤壓在照片的右上方。如果要配置多張標籤的話，尺寸與放到照片上的位置都要統一。

Ⓑ 左方限定的分隔線

- Mimi's Recommendation! -
大切な日に訪れたいホテル

TOKYO
AMONNA TOKYO
極上のおもてなしを感じられ
るまさに非日常ステイ！

OKINAWA
Luna Hotel & Resort
ドラマティックなインフィニティ
スパが最高！恋人も友達も◎

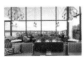

TOKYO
The Sky Garden

OSAKA
HOTEL Q

YOKOHAMA
ému Palace

其他的創意

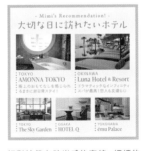 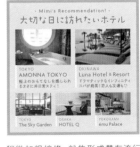

相對於帶有時尚感的實線，細細的
點狀虛線則呈現出纖細的印象。

稍微加粗線條，就能形成帶有流行
感且引人注目的氣氛。

Before

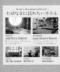

19 **整齊的格狀排列** 的調味變化

C 下克上

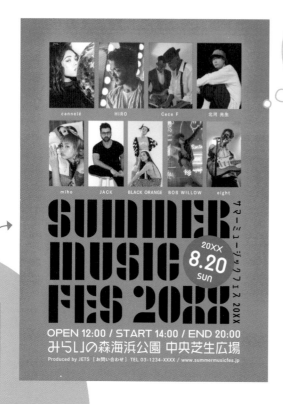

Before

把標題放到下面……好像可行！

將原本配置在上方的素材與照片替換、全部移到下面。
跟擁有分量十足的標題LOGO之類的場合非常相襯。

其他的創意

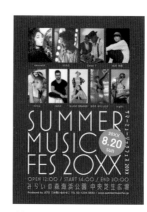

雖然字型較細，只要整體放大的話就能提升分量感。

如果太過極端地侷限標題就會破壞平衡。畫面中這個大小就很充裕了。

D 類比照片風格

總而言之就是可愛！

只要幫照片加上白框就好。或許會有人很想增添陰影，不過很可能會讓風格變得俗氣，所以建議採用上色的背景。

其他的創意

Before

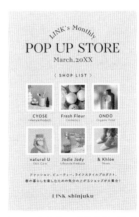
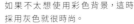

如果不太想使用彩色背景，這時採用灰色就很時尚。

只擴張白框下方，塑造成拍立得照片風格。非常推薦加上文字。

Interior Shop Cube

CUBE MAGAZINE

| 20XX September | Vol.09 | TAKE FREE |

[NEW]

KUUMUUS
Collection

20XX AUTUMNのニューフェイスとして、Cube初となるオリジナルコレクションが登場。木のぬくもり溢れるあたたかみと、洗練されたデザインが新鮮。こだわりの表情を店頭にてご体感ください。

[POPULAR PRODUCTS]

RATTAN CHAIR

軽やかで涼しげな表情が多くの人を魅了し、8月の人気No.1商品となったラタンチェア。ひとつひとつ職人の手作りで作られた、とっておきのアイテムです。しなりのある天然素材でリラックスしてお使いいただけます。これからの季節には、ぜひ柄物ブランケットを添えてお使いください。

[PICK UP]

Art Poster

人気アートポスターが数量限定で再入荷。お見逃しなく！

[PICK UP]

Vintage Tableware

ヨーロッパからセレクトしたバイヤーおすすめアイテム。

Interior Shop Cube

OPEN　10:00
CLOSE 20:00
定休日：月曜日 / 祝日

〒123-XXXX
東京都武蔵野市吉祥寺本町1-2-XX
03-1234-XXXX
www.interiorshopcube.jp
SNS　@_interiorshopcube

位於我們生活周遭的最強版面

報紙的形式

以這份食譜所製作的設計範例

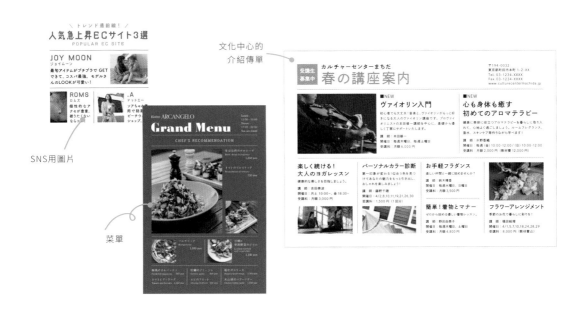

SNS用圖片

菜單

文化中心的
介紹傳單

推薦

資訊量多、複數照片、而且各自
的優先度都不同!就算在這種混
沌不清的條件下也能運用。

DM　　宣傳單

店頭POP　　SNS用圖片　　海報　　菜單

20 報紙的形式 的基本食譜

❶ 配置素材

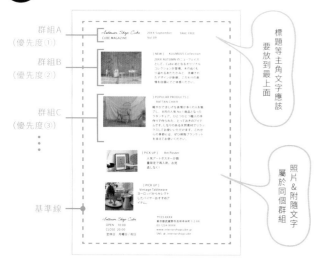

群組A
(優先度①)

群組B
(優先度②)

群組C
(優先度③)

基準線

標題等主角文字應該
要放到最上面

照片&附隨文字
屬於同個群組

❷ 分出區塊

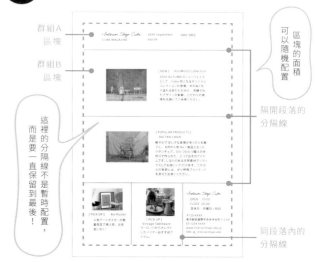

群組A
區塊

群組B
區塊

這裡的分隔線不是暫時配置，
而是要一直保留到最後！

區塊的面積
可以隨機配置

隔開段落的
分隔線

同段落內的
分隔線

因為想要讓周圍4個邊保留均等的留白，

所以暫時先配置作為基準的框線。

素材依照內容分組，

根據優先度高低從上方開始依序排列與整理。

群組A配置在最上方。

因應資訊量，確定B以後的群組要安排幾個段落，

並且先大致排列，最後以橫線區分出段落。

如果是1個段落中存在複數群組的場合，就畫出縱線來區隔。

③ 暫時調整群組A的尺寸、位置

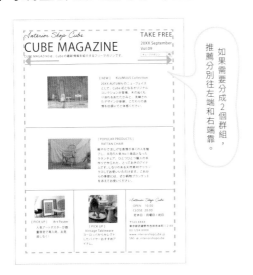

資訊量較多的場合

如果需要分成2個群組，推薦分別往左端和右端靠。

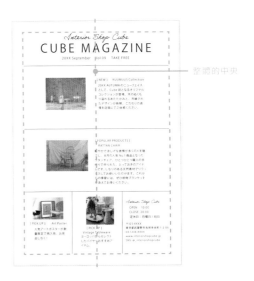

資訊量較少的場合

按照的中央

資訊量較多的場合，就先分成2～3個群組、靠左對齊並橫向排列；
資訊量較少的場合，就全部置中對齊並配置於整體的中央。
文字配合優先度分成2～6種尺寸，並大致調整位置。

超速效設計 POINT!

如果在先行配置之後想要改變區塊的面積，這時只要變動分隔線來進行調整就OK了！

④ 暫時調整群組B之後的主要照片

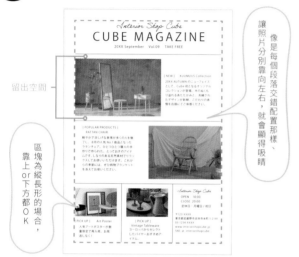

留出空間

讓照片分別靠向左右，就會顯得吸睛

區塊為縱長形的場合，靠上or下方都OK

⑤ 暫時調整其餘的素材

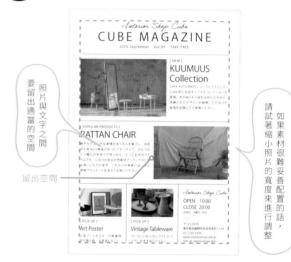

照片與文字之間要留出適當的空間

留出空間

如果素材很難妥善配置的話，請試著縮小照片的寬度來進行調整

圖文的配置範圍尺寸要比各段落的縱長略小一些。
注意不要太過貼近上下左右的分隔線，
配置請靠向區塊內的右or左側。

文字全部靠左對齊，配置在照片的旁邊（或是下or上方）。
要將較長的文字放進區塊內的時候請斷行，
並且配合優先度分成2～6種尺寸。

進階者
必看
POINT!

建議照片↔分隔線之間的間隔要全部均等。

⑥ 決定字型、顏色

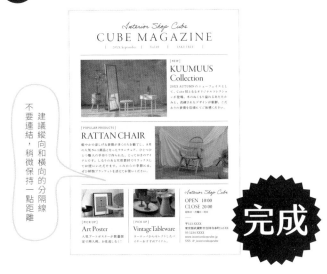

不要連結，稍微保持一點距離

建議縱向和橫向的分隔線

決定字型之後，再次調整尺寸和位置。
重新確認分隔線的粗度、長度、位置。
消除基準線，確定背景、文字、分隔線使用的顏色。

解決茫然感的Memo

總覺得顯得很凌亂…

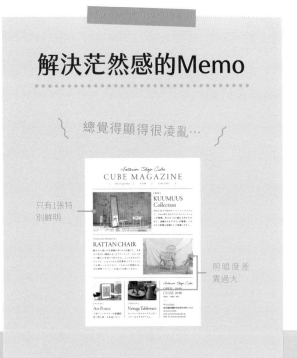

只有1張特別鮮明

明暗度差異過大

在一個設計中存在複數照片的場合，要盡可能試著讓整體的調性（鮮豔度或明暗度）維持統一！

20 報紙的形式 的調味變化

 報紙風格

Before

就跟時髦的英文報紙一模一樣！

於上下端追加粗×細的雙重線，凸顯出報紙的韻味。
若是出現文字太過貼近的情況請進行調整，適度地拉開一些距離。

:·: 其他的創意 :·:

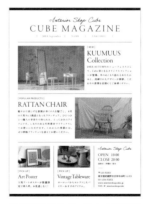

重視簡潔感的話，就在上下兩端
配置較細的黑色色塊。

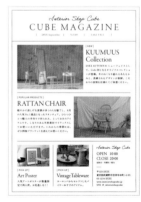

使用跟分隔線相同粗細的線條繞
行一圈的話，就能展現時尚氛圍。

B 裝飾線

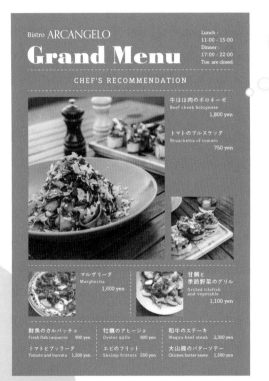

Before

我不想只用來隔開東西！（來自分隔線的心聲）

稍微改變線條的樣式就能醞釀出時髦的印象。
不過畢竟只是配角，務必要避免使用繁雜的裝飾！

其他的創意

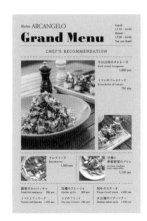

能轉化為俐落印象的圓點和虛線
令人萌生商品接連登場的預感。

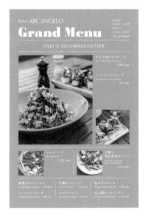

縱線維持原樣、只把橫線改為波
浪狀的變化方案。

C 相同的標準

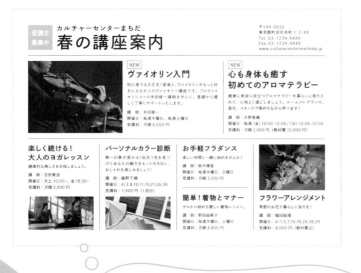

為標語配置底線的場合，建議將區塊間的分隔線改為淺色or白色、以避免相互影響。

設置多個標準也沒有問題！像是為標語鋪上相同底色＋只讓詳細情報以粉紅色呈現等統一的設計。

Before

整體彙整為容易理解的形式！

例如只將標語鋪上相同底色等設計面的標準化。
即便文字量很多，卻意外帶給人容易閱讀的印象。

 D 上方色塊

\ トレンド最前線! /
人気急上昇ECサイト3選
POPULAR EC SITE

JOY MOON
ジョイムーン
最旬アイテムがプチプラで GET
できて、コスパ最強。モデルさ
んのLOOKが可愛い!

ROMS
ロムズ
個性的なア
クセが豊富。
被りたくない
ならココ!

.A
ドットエー
ソアちゃん着
用で話題の
ビーチウェア
ショップ。

一目了然地分出顏色差,提升強弱感!

只改變位於最上方的群組區塊背景色。
顏色分界可以替代分隔線的職責,因此消除分隔線也OK!

其他的創意

選用比整體背景更深的顏色,較容
易形成協調。

想要讓氣氛更加熱烈的時候,可以
嘗試配置淺色的圖案。

Before

設計絕招

／不必太費勁的／

其之三　「仰賴助力是好選擇」

設計就是要從0到10全都要靠著自己獨力完成。各位也都是這麼認為的嗎？希望大家都能善加活用只靠自己很難準備齊全的照片、插圖、字型等便利的免費素材喔！同時，想要妥善運用的重點，就在於「調性」的統一。舉例來說，建議插圖就使用同一位作者使用相同手法繪製的作品、照片也統一挑選色調鮮明的類型。還有，只要各位能夠確實且嚴格遵守各平台訂立的使用規範（這點超級重要），就能夠盡情地仰賴這些素材的幫助。請懷抱著感激的心情，借用這些未曾相識的高手所貢獻的力量吧！

Unsplash
https://unsplash.com/
免費提供氣氛十足的時髦照片。適合想挑選出吸睛照片的場合。

イラストAC
https://www.ac-illust.com/
（在特定條件下）免費提供內容廣泛的插圖。豐富的類型絕對能派上用場！

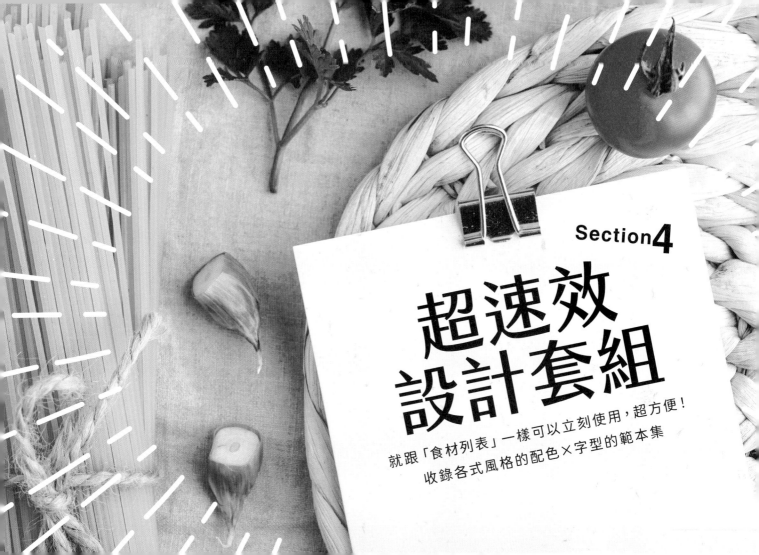

Section**4**

超速效
設計套組

就跟「食材列表」一樣可以立刻使用，超方便！
收錄各式風格的配色×字型的範本集

各方面來說都很便利的 # 簡潔風格

整體都很簡單

基本型
套組

早期予約で新作全品
10%OFF
早割キャンペーン

● 色彩

C77 M16 Y95 K10 R39 G145 B61 #27913d	C0 M0 Y0 K100 R0 G0 B0 #000000

● 字型

Noto Sans CJK JP Medium

みほん サンプル 見本 Sample 1 2 3

Century Gothic Pro Bold

SAMPLE sample 123

● 色彩

C0 M0 Y75 K0 R255 G243 B82 #fff352	C11 M0 Y4 K0 R233 G245 B247 #e9f5f7	C0 M0 Y0 K100 R0 G0 B0 #000000

● 字型

FOT-セザンヌ ProN M

みほん サンプル 見本 Sample 1 2 3

Josefin Slab Bold

SAMPLE sample 123

早期予約で新作全品
10%OFF
早割キャンペーン

俐落且輕盈

低卡路里
套組

恰到好處的拿捏

輕時尚
套組

早期予約で新作全品

10%**OFF**

早割キャンペーン

● 色彩

C100 M57 Y0 K50	R0 G57 B114
	#003972

C42 M7 Y0 K0
R154 G205 B239
#9acdef

C2 M0 Y0 K6
R243 G245 B246
#f3f5f6

● 字型

砧 iroha 23kaede StdN R

みほん サンプル 見本 Sample 1 2 3

Fairplex Wide OT Med

SAMPLE sample 123

● 色彩

C11 M92 Y100 K0
R216 G51 B22
#d83316

C0 M86 Y100 K84
R74 G0 B0
#4a0000

● 字型

DNP 秀英角ゴシック金 Std M

みほん サンプル 見本 Sample 1 2 3

ITC Avant Garde Gothic Pro Book

SAMPLE sample 123

早期予約で新作全品

10%**OFF**

早割キャンペーン

如果不希望太俗氣

都會風
套組

業績應該會提升

信頼感UP
套組

オンラインセミナー
ゼロから始める
起業術
20XX/2/22wed 11:00-12:00
参加申込・詳細はこちら

● 色彩

C100 M61 Y0 K16
R0 G80 B155
#00509b

C15 M4 Y0 K0
R223 G236 B249
#dfecf9

C0 M0 Y0 K100
R0 G0 B0
#000000

● 字型

小塚明朝 Pr6N M

みほん サンプル 見本 Sample 1 2 3

Abril Display Regular

SAMPLE sample 123

● 色彩

C69 M0 Y59 K0
R63 G181 B133
#3fb585

C21 M0 Y0 K0
R209 G236 B251
#d1ecfb

C0 M0 Y0 K100
R0 G0 B0
#000000

● 字型

游明朝体 Pr6N R

みほん サンプル 見本 Sample 1 2 3

Bennet Text Four Regular

SAMPLE sample 123

オンラインセミナー
ゼロから始める
起業術
20XX/2/22wed 11:00-12:00
参加申込・詳細はこちら

清新感GET

光明的未來
套組

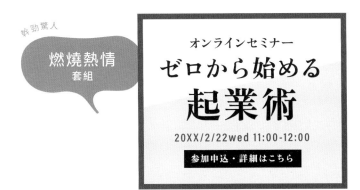

燃燒熱情
套組

蠢動驚人

● 色彩

C15 M100 Y90 K10 R195 G13 B35 #c30d23	C0 M11 Y8 K2 R250 G234 B229 #faeae5	C0 M0 Y0 K100 R0 G0 B0 #000000

● 字型

Zen Old Mincho Black

みほん サンプル 見本 Sample 1 2 3

Acumin Pro Condensed Semibold

SAMPLE sample 123

● 色彩

C0 M0 Y0 K57 R144 G144 B144 #909090	C0 M0 Y0 K40 R181 G181 B182 #b5b5b6	C91 M57 Y0 K49 R0 G60 B115 #003c73

● 字型

DNP 秀英角ゴシック銀 Std M

みほん サンプル 見本 Sample 1 2 3

MenoDisplayCondensed Semi Bold Italic

SAMPLE sample 123

聰明風
套組

感覺很能幹

221

正式的王道

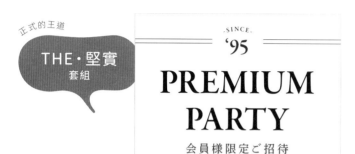

THE·堅實
套組

●色彩

C0 M0 Y0 K100
R0 G0 B0
#000000

C52 M100 Y88 K0
R144 G38 B52
#902634

●字型

Garamond Premier Pro Semibold Subhead

SAMPLE sample 123

DNP 秀英横太明朝 Std M

みほん サンプル 見本 Sample 1 2 3

●色彩

C3 M4 Y4 K0
R249 G246 B245
#f9f6f5

C93 M66 Y49 K0
R0 G88 B112
#005870

C4 M4 Y0 K75
R98 G97 B99
#626163

●字型

Trajan Pro 3 Regular

SAMPLE SAMPLE 123

りょう Text PlusN L

みほん サンプル 見本 Sample 1 2 3

氣質出眾

高貴風
套組

完全就是高級氛圍

特別感UP
套組

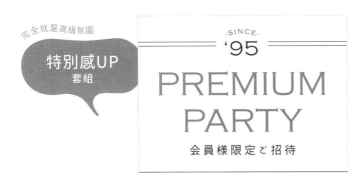

●色彩

C44 M43 Y87 K0 R161 G142 B61 #a18e3d	C100 M100 Y48 K0 R31 G44 B94 #1f2c5e	C0 M2 Y4 K0 R255 G252 B247 #fffcf7

●字型

Copperplate Light

SAMPLE SAMPLE 123

砧 iroha 31nire StdN R

みほん サンプル 見本 Sample 1 2 3

●色彩

C81 M60 Y78 K0 R66 G99 B79 #42634f	C23 M20 Y56 K0 R207 G196 B128 #cfc480	C100 M90 Y100 K0 R19 G60 B54 #133c36

●字型

Rosella Engraved

SAMPLE SAMPLE 123

A-OTF UD黎ミン Pr6N L

みほん サンプル 見本 Sample 1 2 3

感受到了歷史

古典風
套組

223

美到令人著迷的 **雅緻風格**

完全不會矯揉造作

高雅風
套組

Chocolat marché

20XX.1.15 - 2.14

ショコラマルシェ オンライン
期間限定オープン

● 色彩

C0 M0 Y0 K58
R141 G141 B142
#8d8d8e

C3 M12 Y0 K0
R247 G233 B242
#f7e9f2

C22 M58 Y0 K22
R171 G109 B154
#ab6d9a

● 字型

Renata Regular

SAMPLE sample 123

源ノ明朝 Regular

みほん サンプル 見本 Sample 1 2 3

● 色彩

C57 M53 Y8 K0
R127 G121 B175
#7f79af

C41 M51 Y10 K0
R164 G134 B176
#a486b0

C7 M8 Y6 K0
R240 G236 B236
#f0ecec

● 字型

Adorn Garland Regular

SAMPLE sample 123

貂明朝テキスト Italic

みほん サンプル 見本 Sample 1 2 3

Chocolat marché

20XX.1.15 - 2.14

ショコラマルシェ オンライン
期間限定オープン

大人的餘裕

清新澄澈
套組

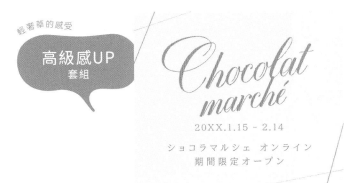

●色彩

C18 M23 Y77 K16 R195 G173 B69 #c3ad45	C2 M6 Y6 K0 R251 G244 B239 #fbf4ef	C57 M27 Y12 K0 R118 G162 B198 #76a2c6

●字型

DomLovesMary Pro Regular

SAMPLE sample 123

TBUD明朝 Std M

みほん サンプル 見本 Sample １２３

●色彩

C14 M2 Y10 K0 R226 G239 B234 #e2efea	C16 M56 Y10 K0 R213 G136 B172 #d588ac	C2 M2 Y0 K64 R126 G125 B127 #7e7d7f

●字型

Al Fresco Regular

SAMPLE sample 123

砧 丸明Shinano StdN R

みほん サンプル 見本 Sample １２３

225

風格 5 溫暖安穩的 自然風格

素雅且和緩

暖入心扉
套組

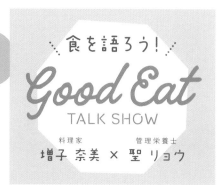

● 色彩

C11 M11 Y20 K0
R232 G225 B207
#e8e1cf

C61 M19 Y100 K0
R114 G163 B46
#72a32e

C53 M69 Y82 K0
R142 G95 B65
#8e5f41

● 字型

AB-babywalk Regular

みほん サンプル 見本 Sample １２３

QuimbyGubernatorial Regular

SAMPLE sample 123

● 色彩

C82 M27 Y100 K0
R20 G139 B59
#148b3b

C0 M0 Y19 K0
R255 G253 B221
#fffddd

C12 M62 Y100 K0
R220 G122 B3
#dc7a03

● 字型

FOT-筑紫A丸ゴシック Std B

みほん サンプル 見本 Sample １２３

HVD Bodedo Regular

SAMPLE sample 123

感覺有助身體健康

蔬菜風
套組

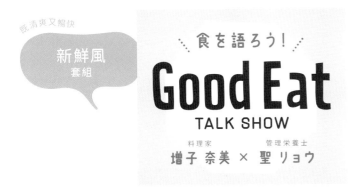

● 色彩

C18 M3 Y0 K0 R216 G235 B249 #d8ebf9	C85 M22 Y100 K0 R0 G142 B61 #008e3d	C0 M0 Y0 K85 R76 G73 B72 #4c4948

● 字型

TA-kokoro_no2 Regular

みほん サンプル 見本 Sample 123

Prater Sans Pro Regular

SAMPLE sample 123

● 色彩

C10 M17 Y11 K0 R232 G217 B218 #e8d9da	C54 M77 Y54 K0 R139 G81 B96 #8b5160	C51 M50 Y52 K5 R140 G125 B113 #8c7d71

● 字型

VDL ペンレター M

みほん サンプル 見本 Sample 123

Goodlife Brush

SAMPLE sample 123

227

風格 **6**

受人喜愛的可愛 **女性風格**

可愛就在中心

美麗迷人
套組

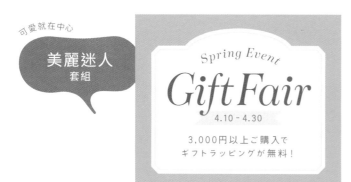

● 色彩

C2 M33 Y6 K0	C0 M82 Y23 K0	C15 M4 Y0 K0
R244 G193 B209	R233 G77 B125	R223 G236 B249
#f4c1d1	#e94d7d	#dfecf9

● 字型

Tenez Italic

SAMPLE sample 123

砧 iroha 23kaede StdN R

みほん サンプル 見本 Sample １２３

● 色彩

C0 M34 Y24 K0	C0 M0 Y9 K0	C0 M91 Y41 K0
R247 G190 B178	R255 G254 B240	R231 G49 B96
#f7beb2	#fffef0	#e73160

● 字型

Pacifico Light

SAMPLE sample 123

FOT-筑紫B丸ゴシック Std R

みほん サンプル 見本 Sample １２３

感覺超快樂！

好心情
套組

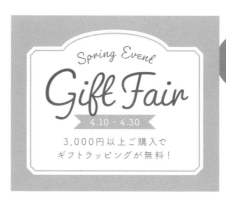

228

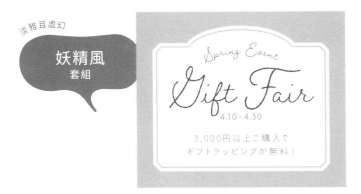

淡雅且虛幻

妖精風
套組

● 色彩

C15 M25 Y0 K0
R220 G199 B225
#dcc7e1

C14 M0 Y0 K0
R225 G243 B252
#e1f3fc

C0 M0 Y0 K74
R104 G103 B103
#686767

● 字型

Braisetto Regular

SAMPLE sample 123

砧 芯 StdN 6K

みほん サンプル 見本 Sample 1 2 3

● 色彩

C0 M13 Y7 K0
R252 G232 B230
#fce8e6

C61 M0 Y38 K0
R95 G191 B174
#5fbfae

C44 M34 Y0 K0
R155 G162 B209
#9ba2d1

● 字型

Orpheus Pro Regular

SAMPLE sample 123

A-OTF リュウミン Pr6N L-KL

みほん サンプル 見本 Sample 1 2 3

壓倒性的時尚感

大人女子
套組

229

感覺欣喜又開朗

夏日假期
套組

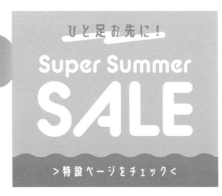

● 色彩

C50 M0 Y7 K0
R128 G205 B233
#80cde9

C0 M0 Y78 K0
R255 G243 B71
#fff347

C0 M69 Y12 K0
R236 G112 B153
#ec7099

● 字型

BC Alphapipe Bold

SAMPLE sample 123

せのびゴシック Bold

みほん サンプル 見本 Sample 1 2 3

● 色彩

C7 M0 Y74 K0
R246 G238 B88
#f6ee58

C19 M77 Y0 K0
R203 G86 B155
#cb569b

C55 M19 Y0 K0
R118 G175 B224
#76afe0

● 字型

CCBiffBamBoom Regular

SAMPLE SAMPLE 123

AB-digicomb Regular

みほん サンプル 見本 Sample 1 2 3

綻放出個性

異想天開
套組

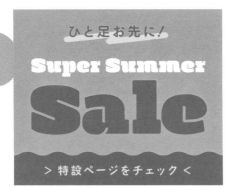

● 色彩

C100 M37 Y0 K0 R0 G120 B197 #0078c5	C0 M48 Y0 K0 R242 G163 B197 #f2a3c5	C0 M14 Y46 K0 R254 G225 B153 #fee199

● 字型

Manometer Regular

SAMPLE sample 123

墨東レラ- 5

みほん サンプル 見本 Sample １２３

● 色彩

C0 M59 Y65 K0 R240 G134 B84 #f08654	C67 M0 Y22 K0 R57 G187 B203 #39bbcb	C14 M0 Y80 K0 R231 G231 B71 #e7e747

● 字型

Blockhead OT Plain

SAMPLE sample 123

DNP 秀英丸ゴシック Std B

みほん サンプル 見本 Sample １２３

風格 8　出眾又帥氣的 **時尚風格**

時髦絕頂

極簡風
套組

● 色彩

C2 M0 Y79 K0
R255 G242 B68
#fff244

C0 M0 Y0 K100
R0 G0 B0
#000000

● 字型

Rift Soft Regular

SAMPLE SAMPLE 123

Zen Kaku Gothic New Regular

みほん サンプル 見本 Sample 123

● 色彩

C10 M0 Y0 K33
R179 G189 B195
#b3bdc3

C91 M7 Y29 K0
R0 G159 B183
#009fb7

C15 M0 Y0 K73
R92 G100 B105
#5c6469

● 字型

BD Jupiter Regular

SAMPLE sample 123

FOT-UD角ゴC60 Pro L

みほん サンプル 見本 Sample 123

科幻的氛圍

近未來
套組

● 色彩

C29 M0 Y100 K0
R198 G216 B0
#c6d800

C4 M88 Y18 K0
R226 G57 B125
#e2397d

C0 M0 Y0 K100
R0 G0 B0
#000000

● 字型

Obvia Italic

SAMPLE sample 123

Noto Sans CJK JP Medium

みほん サンプル 見本 Sample 1 2 3

● 色彩

C0 M87 Y94 K0
R232 G66 B25
#e84219

C0 M0 Y0 K10
R239 G239 B239
#efefef

C0 M0 Y0 K100
R0 G0 B0
#000000

● 字型

Galette Medium

SAMPLE sample 123

VDL ギガ丸 M

みほん サンプル 見本 Sample 123

233

總覺得很容易親近

交遊廣闊
套組

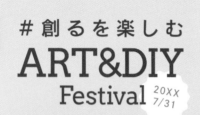

創るを楽しむ
ART&DIY
Festival 20XX 7/31
参加無料 @フィールド赤羽

● 色彩

C100 M65 Y8 K0
R0 G85 B159
#00559f

C3 M13 Y37 K0
R249 G226 B173
#f9e2ad

C0 M72 Y72 K0
R236 G105 B65
#ec6941

● 字型

FOT-ロダン ProN DB

みほん サンプル 見本 Sample 123

Arvo Regular

SAMPLE sample 123

● 色彩

C27 M20 Y37 K0
R197 G195 B166
#c5c3a6

C0 M0 Y75 K0
R255 G243 B82
#fff352

C0 M0 Y0 K90
R62 G58 B57
#3e3a39

● 字型

VDL V 7ゴシック B

みほん サンプル 見本 Sample 123

Axia Stencil Black

SAMPLE sample 123

創るを楽しむ
ART&DIY
Festival 20XX 7/31
参加無料 @フィールド赤羽

戶外活動類型

野外風
套組

使用感就是重點

古著店
套組

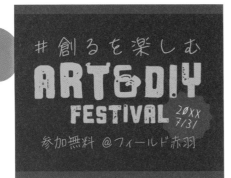

C0 M39 Y74 K0 R246 G175 B75 #f6af4b	C100 M75 Y52 K0 R0 G75 B103 #004b67	C100 M50 Y100 K0 R0 G105 B62 #00693e

● 字型

TA恋心

みほん サンプル 見本 Sample 123

BallersDelight Regular

SAMPLE SAMPLE 123

● 色彩

C8 M30 Y15 K0 R233 G194 B197 #e9c2c5	C100 M12 Y69 K0 R0 G143 B113 #008f71	C78 M64 Y26 K0 R74 G94 B141 #4a5e8d

● 字型

DNP 秀英角ゴシック金 Std B

みほん サンプル 見本 Sample 1 2 3

Flood Std Regular

SAMPLE SAMPLE 123

發揮灑灑特質

中性風
套組

威風凜凜

雍容體面
套組

● 色彩

C6 M85 Y71 K0 R224 G71 B63 #e0473f	C35 M47 Y76 K0 R180 G141 B77 #b48d4d	C0 M0 Y0 K100 R0 G0 B0 #000000

● 字型

DNP 秀英横太明朝 Std M

みほん サンプル 見本 Sample 1 2 3

りょう Text PlusN L

みほん サンプル 見本 Sample 1 2 3

● 色彩

C86 M69 Y35 K0 R51 G85 B126 #33557e	C30 M27 Y74 K0 R193 G178 B87 #c1b257	C26 M100 Y74 K0 R190 G23 B58 #be173a

● 字型

DNP 秀英にじみ初号明朝 Std Hv

みほん サンプル 見本 Sample 1 2 3

FOT-筑紫明朝 Pr6N L

みほん サンプル 見本 Sample 1 2 3

深具品味

滲入內心
套組

既高雅又謙遜

浴衣美人
套組

● 色彩

C44 M2 Y21 K0
R151 G209 B208
#97d1d0

C3 M42 Y58 K0
R240 G169 B109
#f0a96d

C0 M0 Y0 K70
R114 G113 B113
#727171

● 字型

砧 丸明オールド StdN R

みほん サンプル 見本 Sample 1 2 3

TA-ことだまR

みほん サンプル 見本 Sample 1 2 3

● 色彩

C53 M19 Y79 K0
R136 G171 B85
#88ab55

C5 M5 Y11 K0
R245 G242 B231
#f5f2e7

C100 M0 Y100 K72
R0 G68 B18
#004412

● 字型

VDL ヨタG M

みほん サンプル 見本 Sample 1 2 3

砧 iroha 31nire StdN R

みほん サンプル 見本 Sample 1 2 3

端正儀態

抹茶風
套組

結語

在這本書的內容之中，並沒有特別寫出跟「為什麼這項素材要配置在這個位置」、「這項素材是基於什麼樣的原因才要放大」等作業過程相關的「理由」。
這是因為，我們希望編寫出盡可能排除困難部分的設計食譜，藉此讓更多的人能夠輕鬆地挑戰設計的樂趣。

然而，實際上所有的作業流程都各自具備它們的意義，要說明箇中原委也是能夠辦到的。
雖然設計被認為是一種感受性的產物，
不過筆者認為在那之中，其實有7成左右都是能憑藉邏輯性來進行組織建構的！

正是因為如此，
本書才能被編寫完成

如果各位透過本書，
已經能夠充分感受到「總覺得設計技巧好像增強了！」、「好想再更加深入了解設計的一切！」，那麼下一個階段，就會進一步推薦各位去理解其中的「理由」。這麼一來，設計這件事肯定會一口氣變得更加有趣喔！
（能夠幫助諸位初學者朋友理解「理由」並轉化為習得技能的《平面設計の練習本》系列教學書籍目前好評發售中，有興趣的人請務必要上網搜尋一下書訊喔！）

竟然還宣傳書啊！

話雖如此，先把「理由」擱在一邊，
然後在這樣的狀態下達成「竟然真的完成了」這樣的目標，乃是我們製作這本書的初衷！

最後，我們想對拿起這本書的每一位朋友致上最大的感謝。
真的非常謝謝各位能撥冗閱讀！

Quick and Easy
Papatto
Design
Recipe
Time-saving Design

作者

Power Design Inc.

以東京作為據點的設計公司。活用20名左右的所屬設計師們的個性，以圖像設計事業與產品企劃事業兩大分野為基幹，展開領域廣泛的活動。
著有《比稿囉！設計智囊團全員集合！》、《我想要有可愛的感覺！解決困擾設計師的模糊委託設計風格指南》、《平面設計の練習本》系列等多部作品。
https://powerdesign.co.jp/

TITLE

超高速設計法則

STAFF

出版	瑞昇文化事業股份有限公司
作者	Power Design Inc.
譯者	徐承義

創辦人 / 董事長	駱東墻
CEO / 行銷	陳冠偉
總編輯	郭湘齡
文字編輯	張聿雯　徐承義
美術編輯	謝彥如
國際版權	駱念德　張聿雯

排版	謝彥如
製版	明宏彩色照相製版有限公司
印刷	桂林彩色印刷股份有限公司

法律顧問	立勤國際法律事務所　黃沛聲律師
戶名	瑞昇文化事業股份有限公司
劃撥帳號	19598343
地址	新北市中和區景平路464巷2弄1-4號
電話 / 傳真	(02)2945-3191 / (02)2945-3190
網址	www.rising-books.com.tw
Mail	deepblue@rising-books.com.tw
港澳總經銷	泛華發行代理有限公司

初版日期	2024年8月
定價	NT$550 ／ HK$172

國家圖書館出版品預行編目資料

超高速設計法則 / Power Design Inc.著；徐承義譯. -- 初版. -- 新北市：瑞昇文化事業股份有限公司, 2024.08
　240面；21x14.8公分
ISBN 978-986-401-758-4(平裝)

1.CST: 商業美術 2.CST: 平面設計

964　　　　　　　　　　　113008698